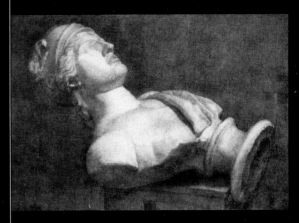

中央美术学院中国美术学院
学生作品精选

编著：刘丽萍　盛天晔

素描石膏像

目 录

中央美术学院
CENTRAL ACADEMY OF FINE ARTS

素描石膏像作品

石膏像素描

　　从事造型艺术的人都知道素描是造型艺术的基础，2000多年前古人在《论语》上说"绘事后素"，《孝工记》上也说："凡画缋之事后素功"。我们现代人可以理解为先"素"而后"绘"。素描不仅是多样造型艺术的基础，而且本身也是造型艺术中的一类。

　　每个艺术种类都有其艺术特点和学习方法，各种各样的方法往往会使学生不知所措。人云亦云，其实每门艺术中都蕴含着很深的学术性，像石膏像素描，它常常被作为一个绘画艺术工作者训练最基本的艺术素质的一种方法和手段，并且石膏像的绘画有其自身的特点，它是训练学生从感性到理性、由个别到普遍、从局部到整体、由表面到本质的过程，另外石膏像由于材质的缘故，在写生时除了把握好形体以外还要注意其质感的表现。石膏像是素描的开始，而且需要一定的时间学习，作为一个静态的物像，石膏像较真人更便于画者仔细深入地去观察、去研究，从而理解和掌握人的五官比例、形体和解剖结构特征，扎扎实实地打好基础，可把它作为一个向千人千面的真人形象描绘的一个过渡阶段和必经阶段。

　　素描就像一个金字塔，底座大，高而稳；底座小，就会塌。也许正因为这个缘故，不少优秀的素描习作在国内外常常受到关注，被收到各种画集里作为范本出版，这本画集出版的初衷也是如此。

　　希望此次所选范画的结集出版能对读者有所帮助，因水平有限，有不当之处，请方家不吝赐教。

<div style="text-align:right">

刘丽萍

2005年8月用于中央美术学院

</div>

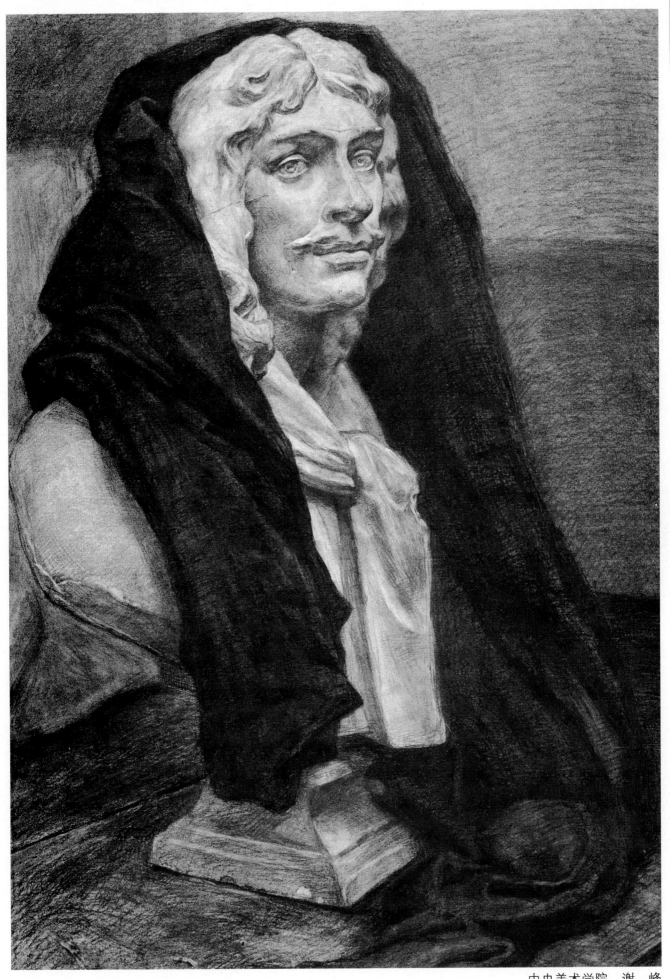

素描头像

中央美术学院　谢　峰

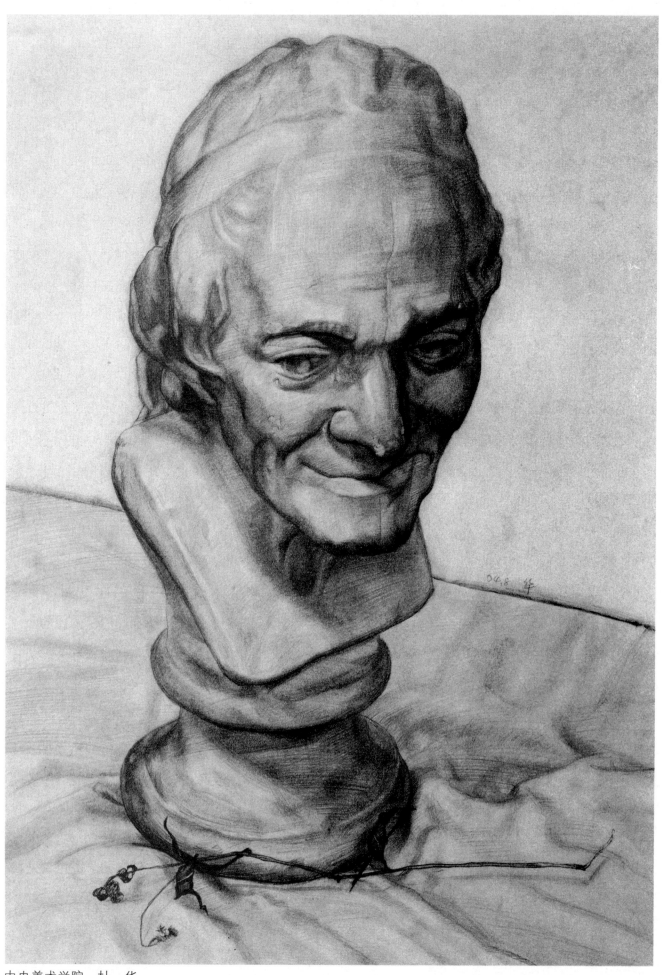

中央美术学院　杜　华

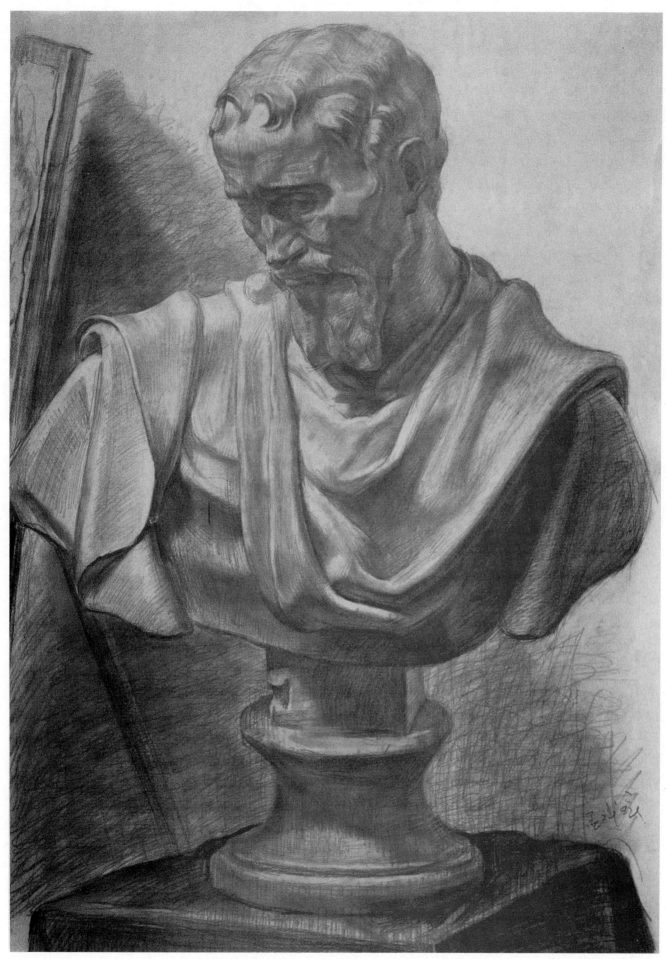

中央美术学院　孟祥晖

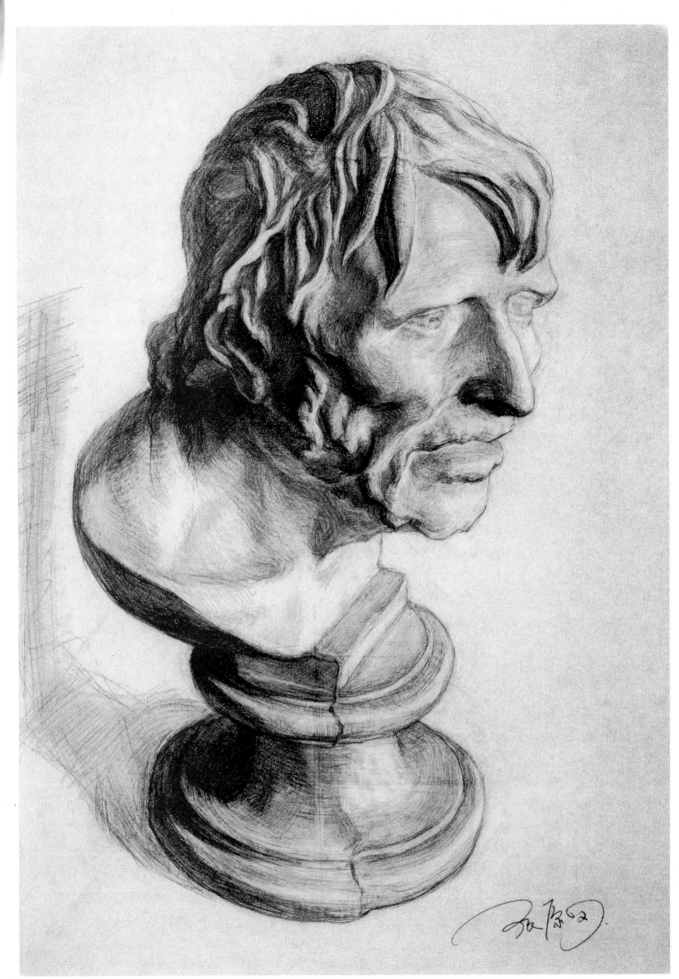

中央美术学院　张原凤

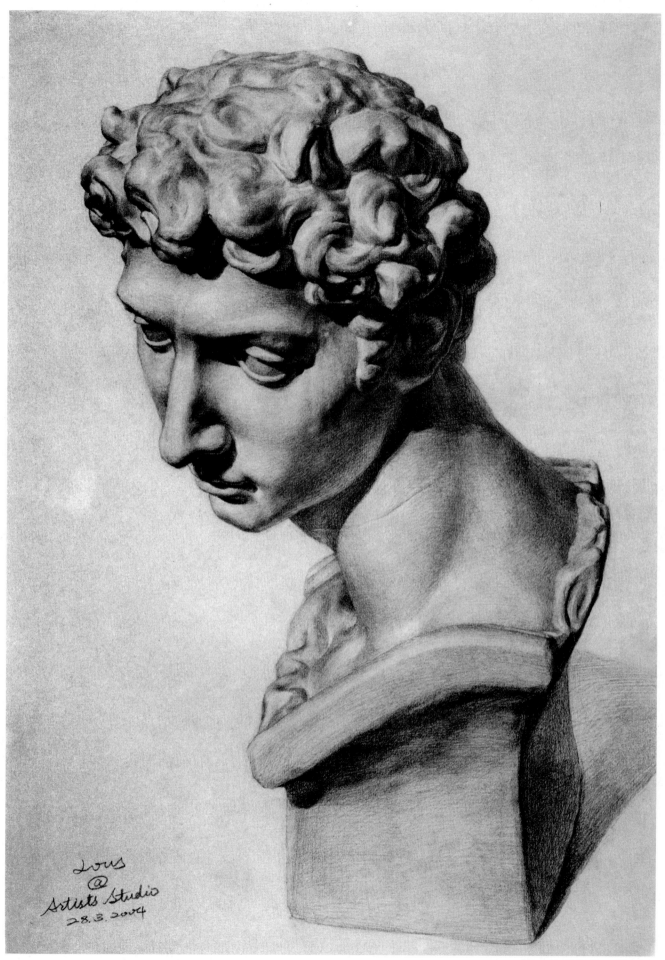

Lous
@
Artists Studio
28.3.2004

中央美术学院　楼逐虎

8

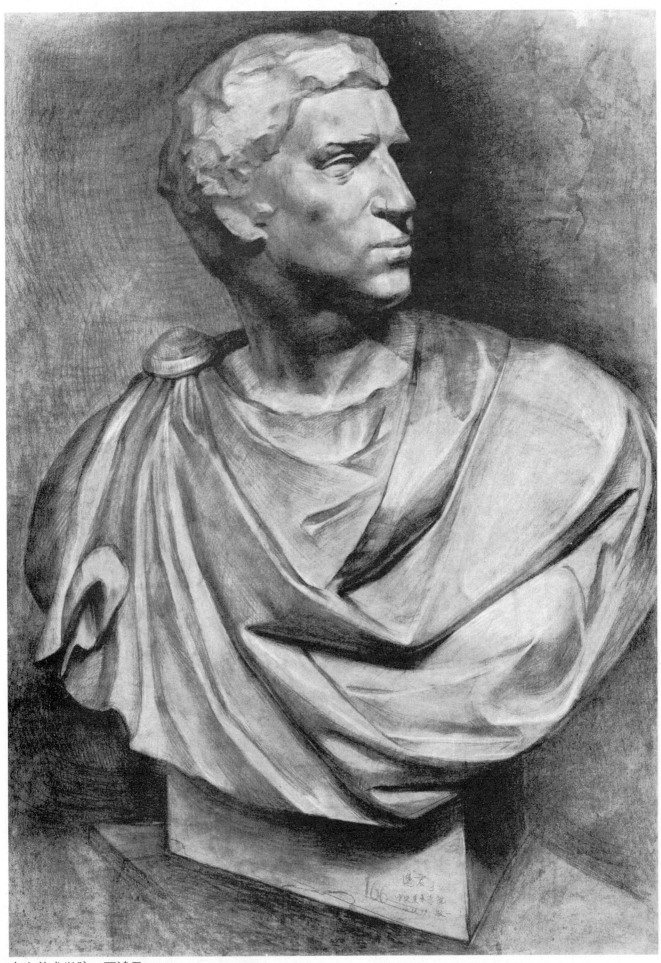

中央美术学院　贾鸿君

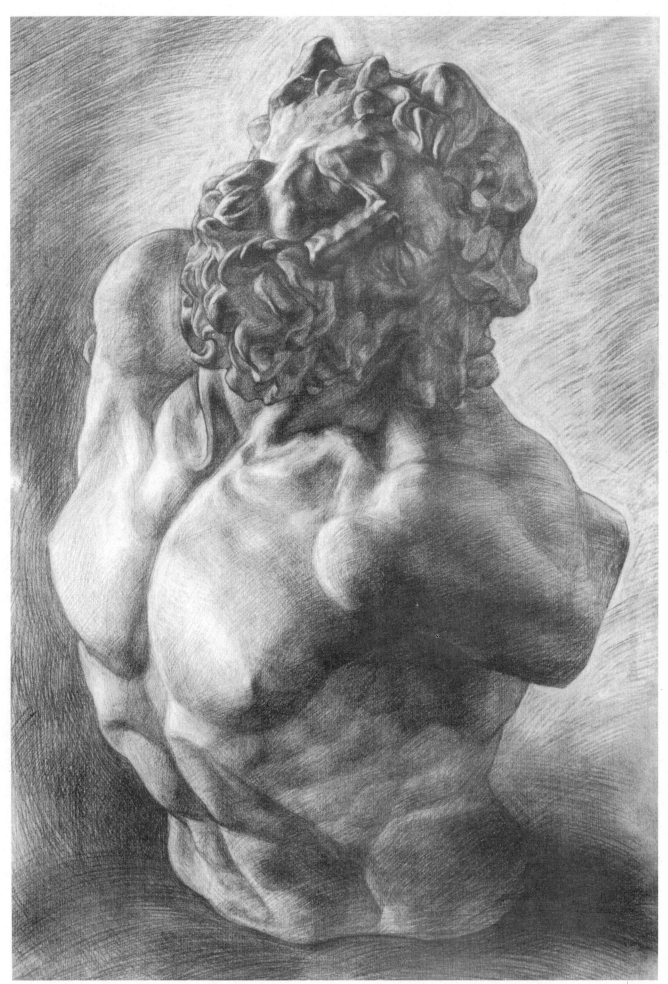

中央美术学院　马丽芳

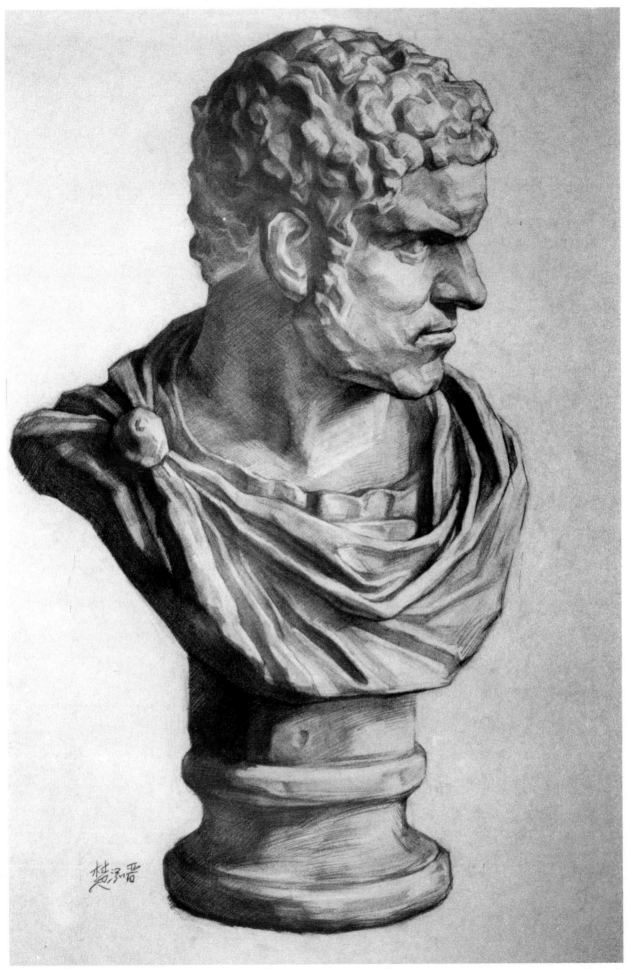

中央美术学院　楚泓晋

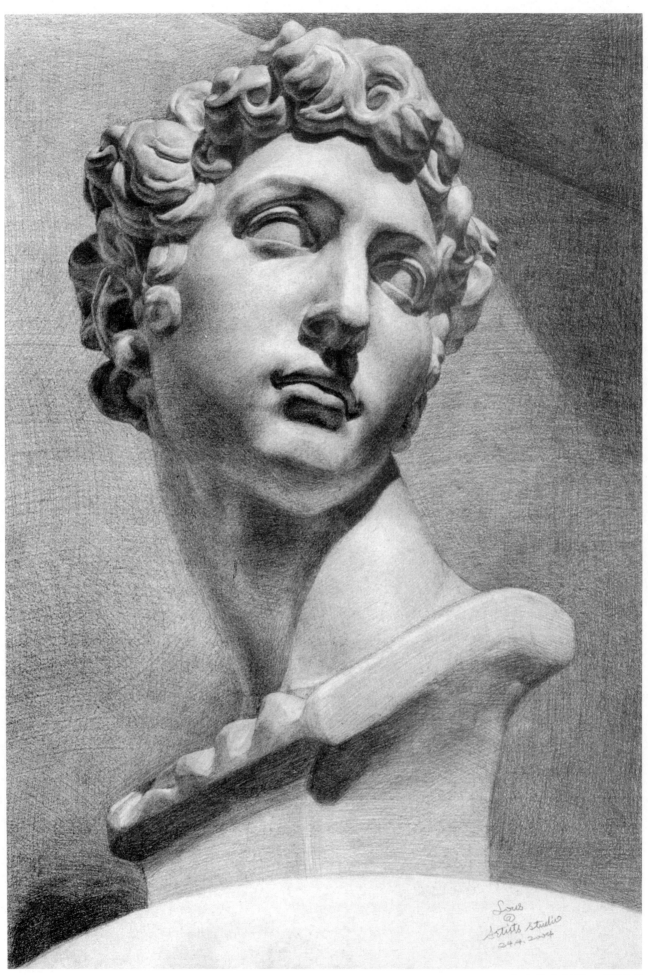

中央美术学院　楼逐虎

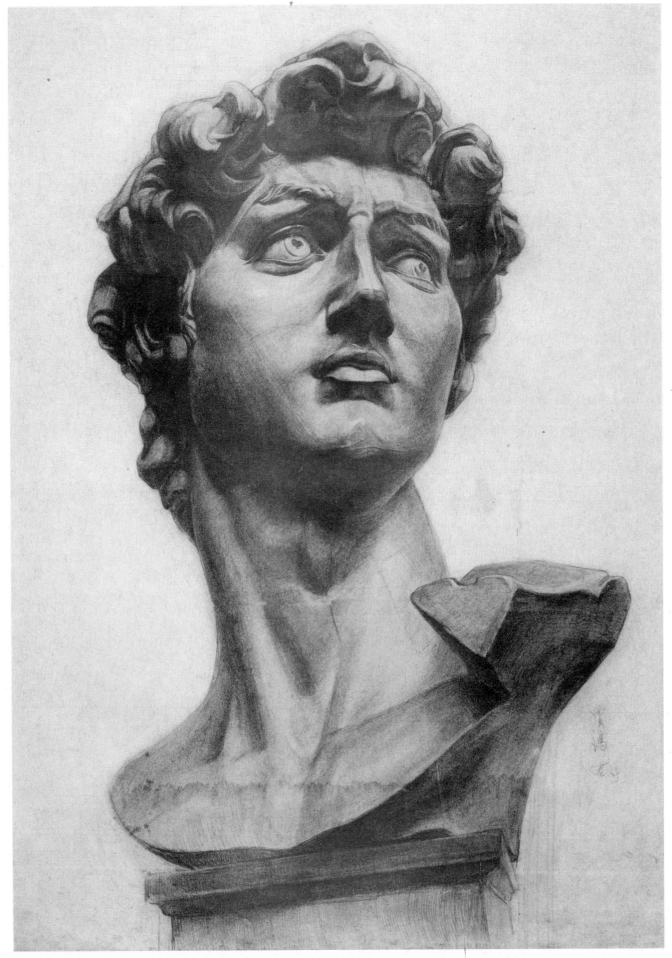

中央美术学院　贾鸿君

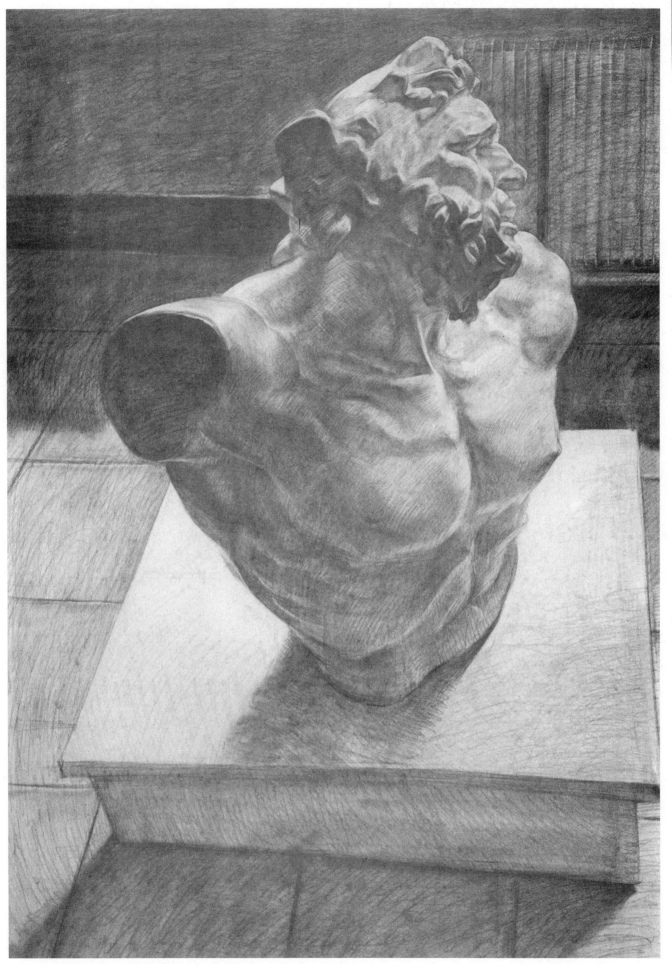

中央美术学院　孟祥晖

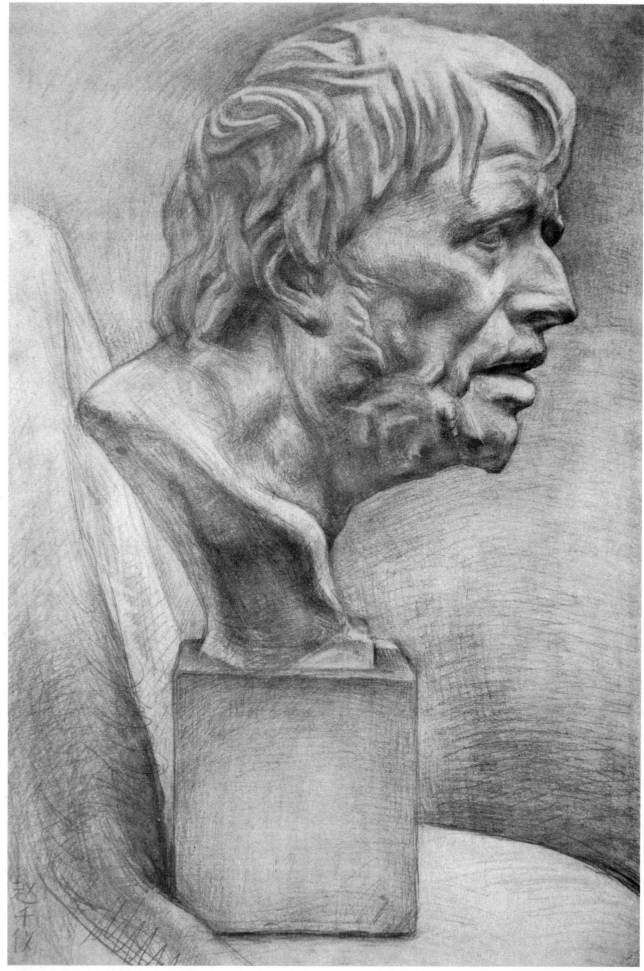

中央美术学院　赵千仪

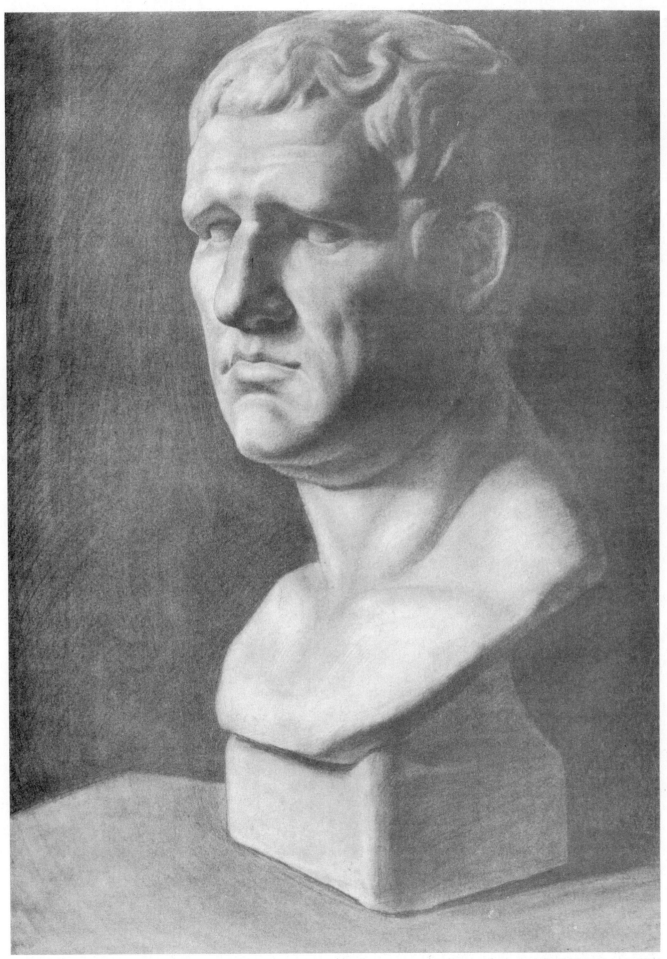

中央美术学院　马丽芳

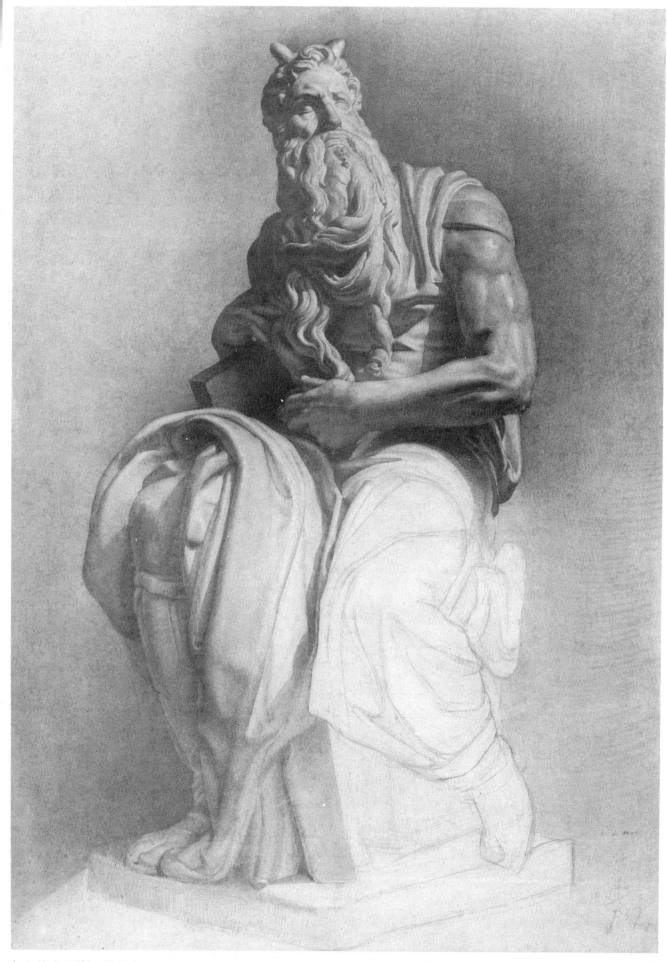

中央美术学院　常伟力

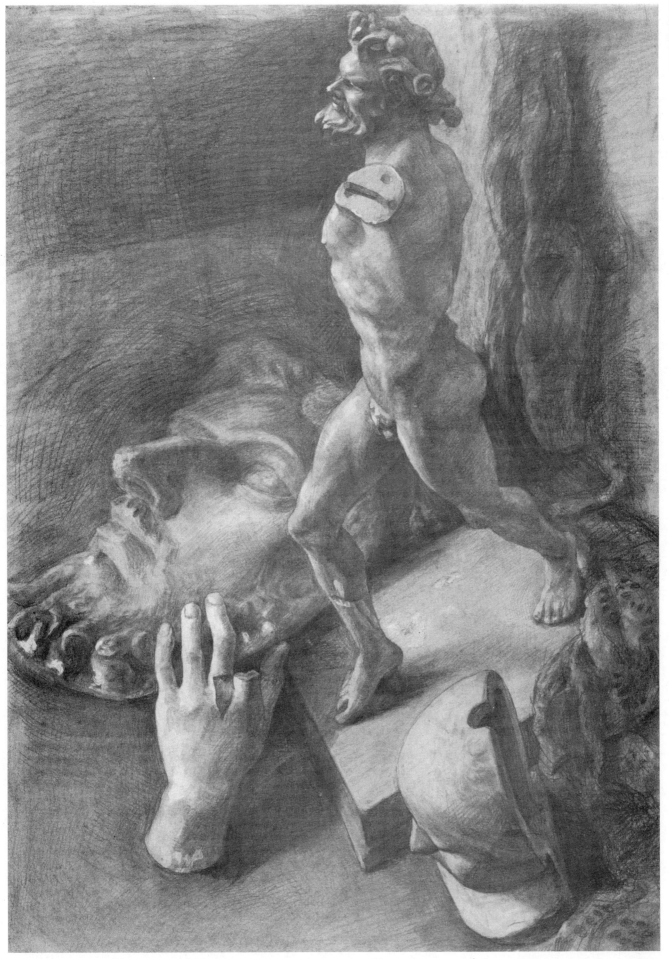

中央美术学院　王宇鹏

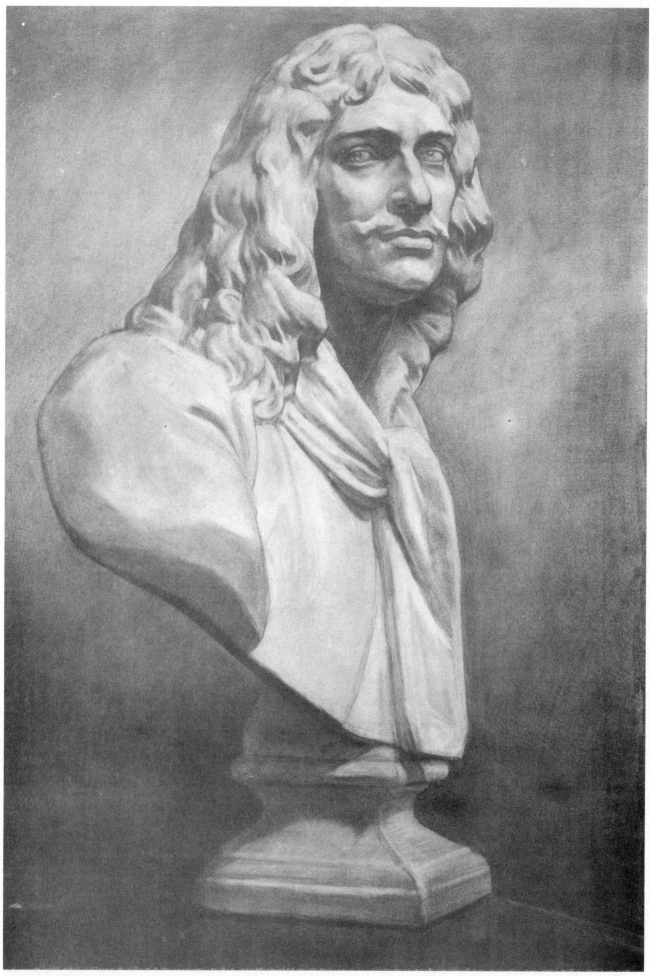

中央美术学院　骆海铭

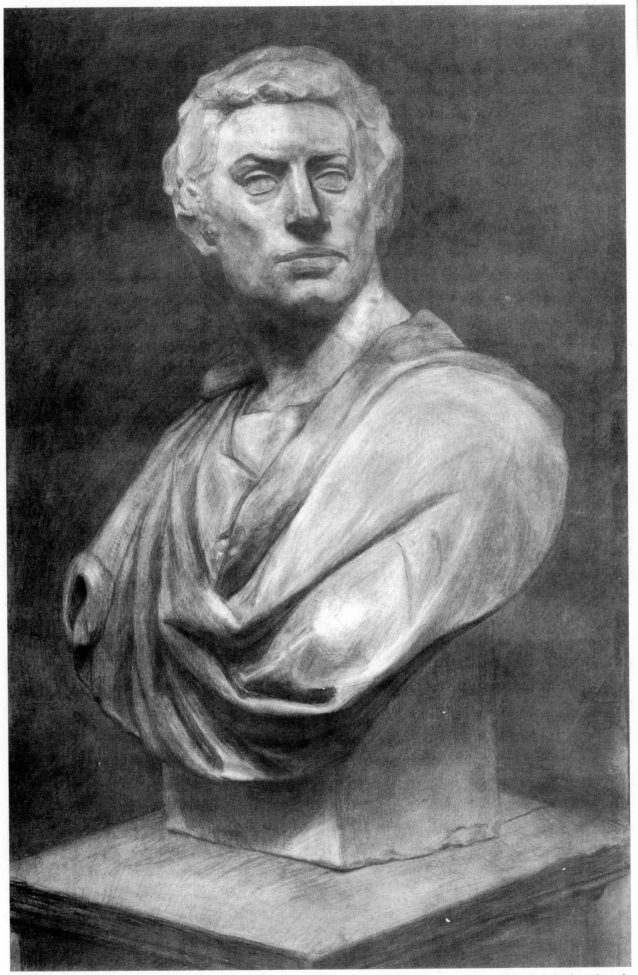

中央美术学院 张 宣

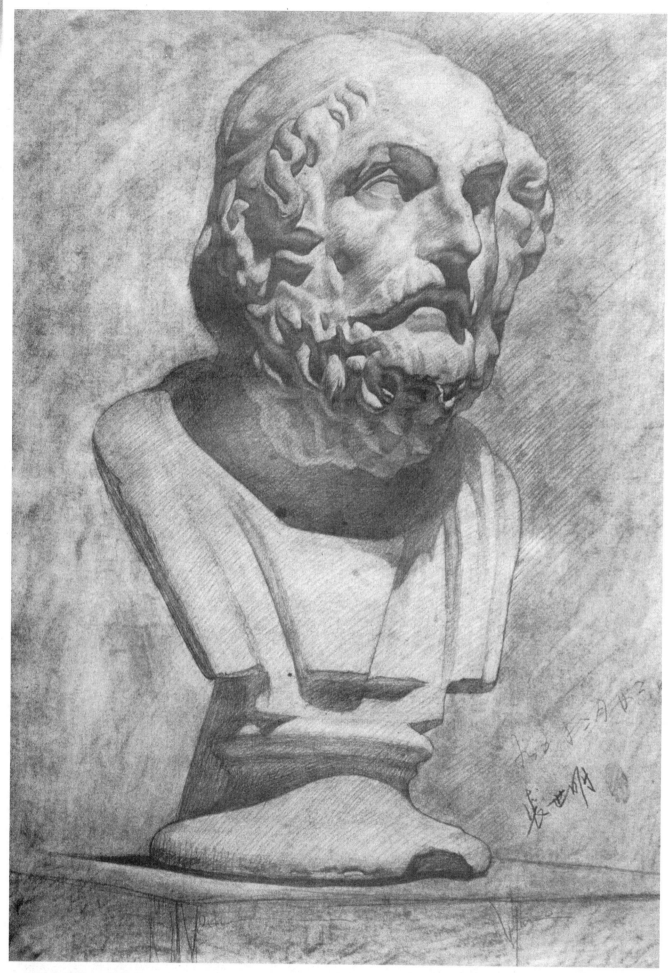

中央美术学院　裘世明

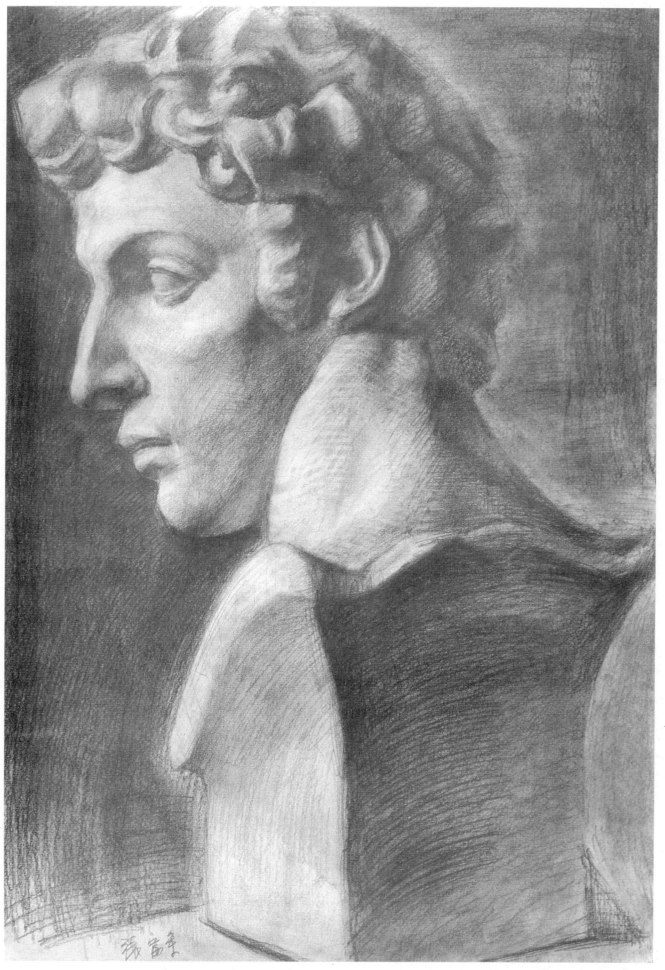

中央美术学院　张富军

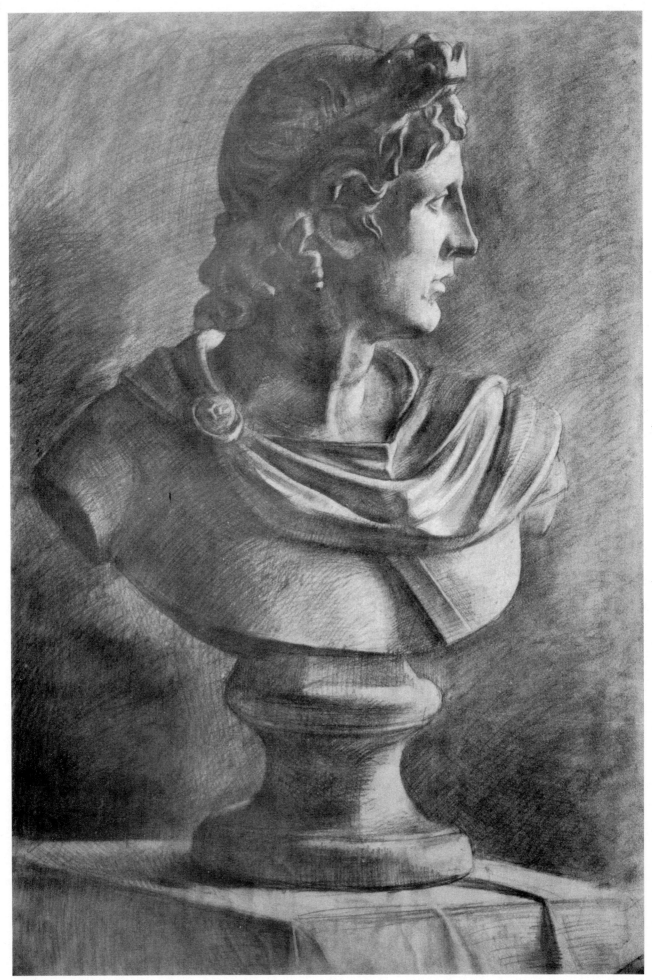

中央美术学院　孟祥晖

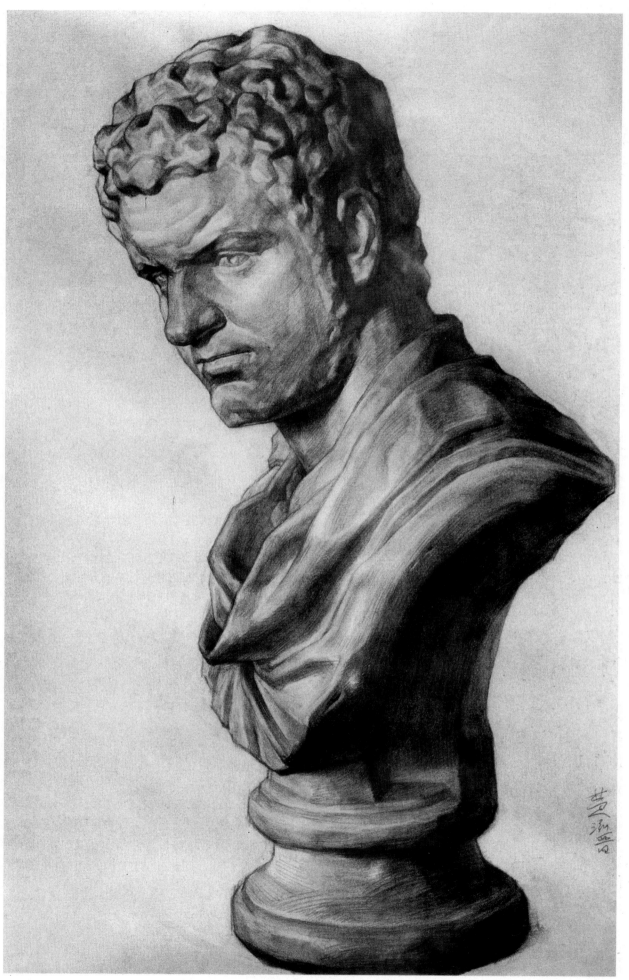

中央美术学院　楚泓晋

24

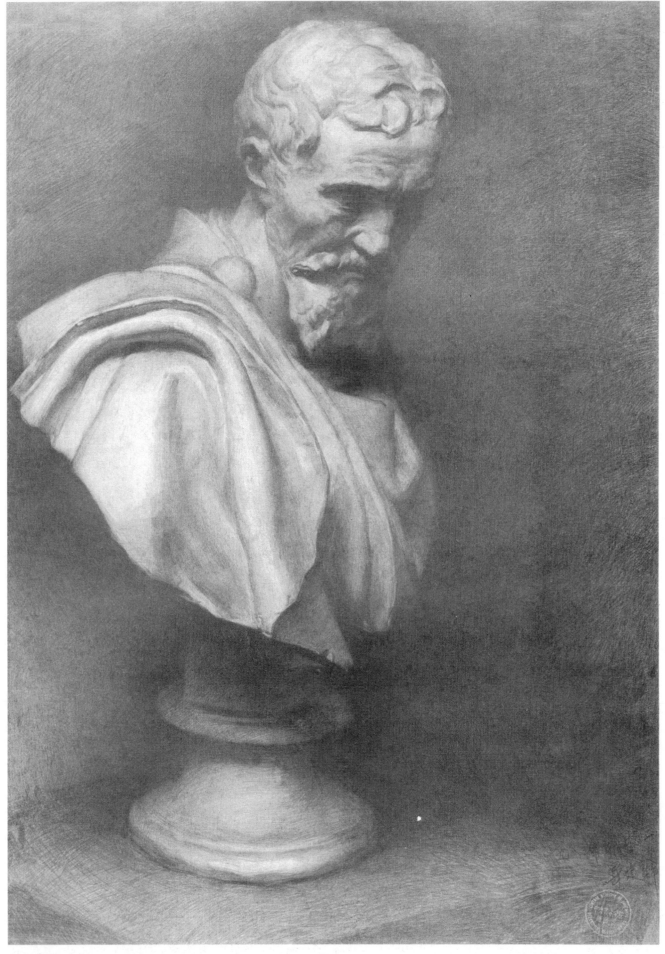

中央美术学院　毕建锋

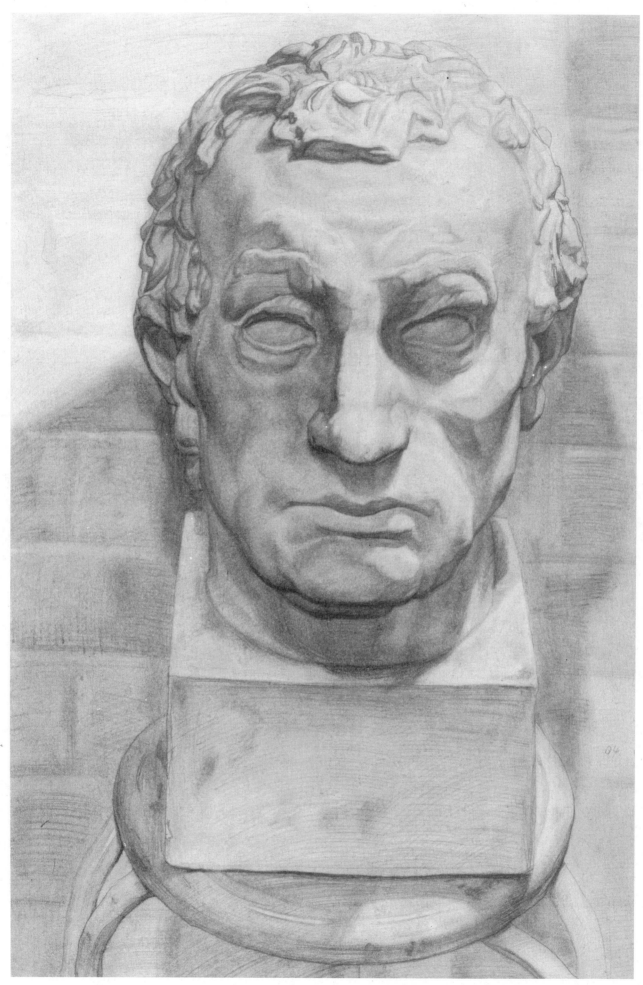

中央美术学院 杜 华

素描半身像

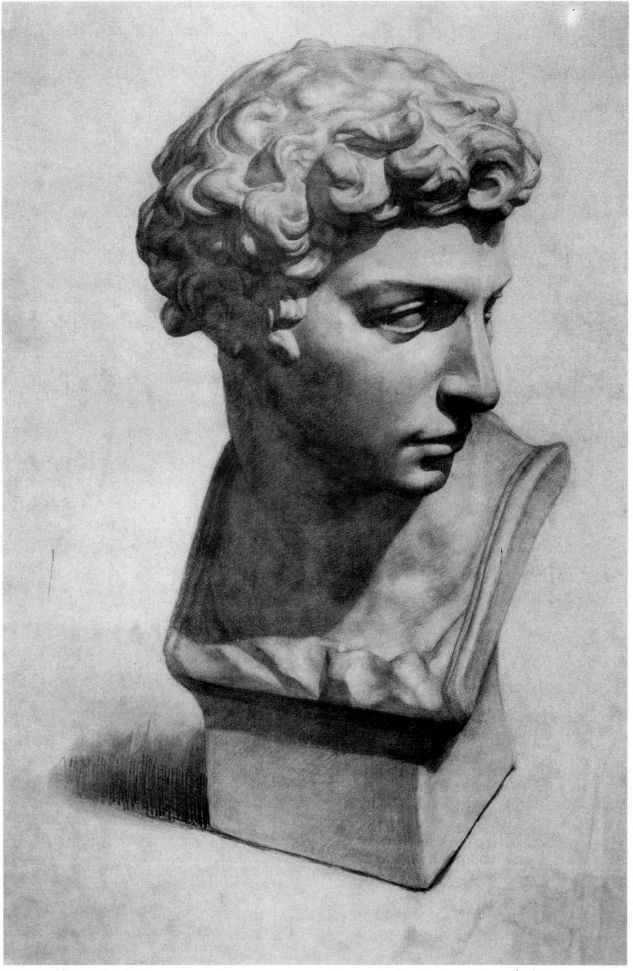

中央美术学院　郭　栋

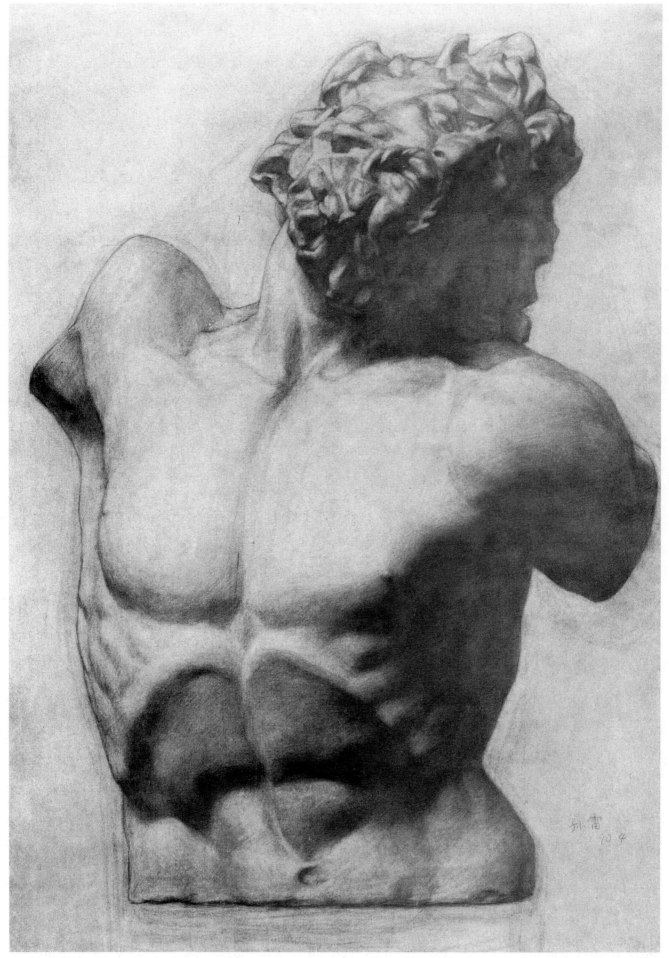

中央美术学院　孙　雷

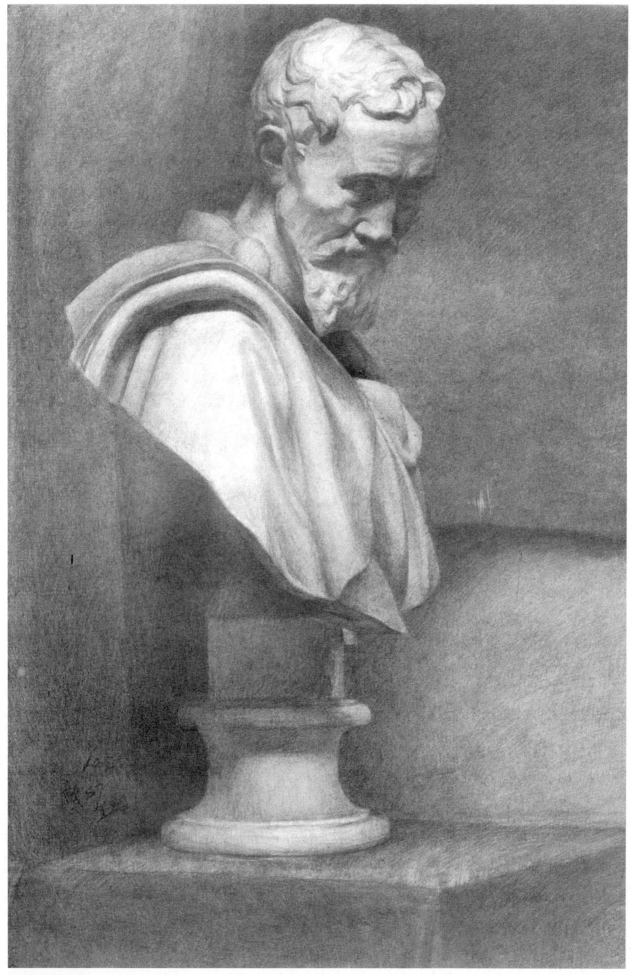

中央美术学院　王　强

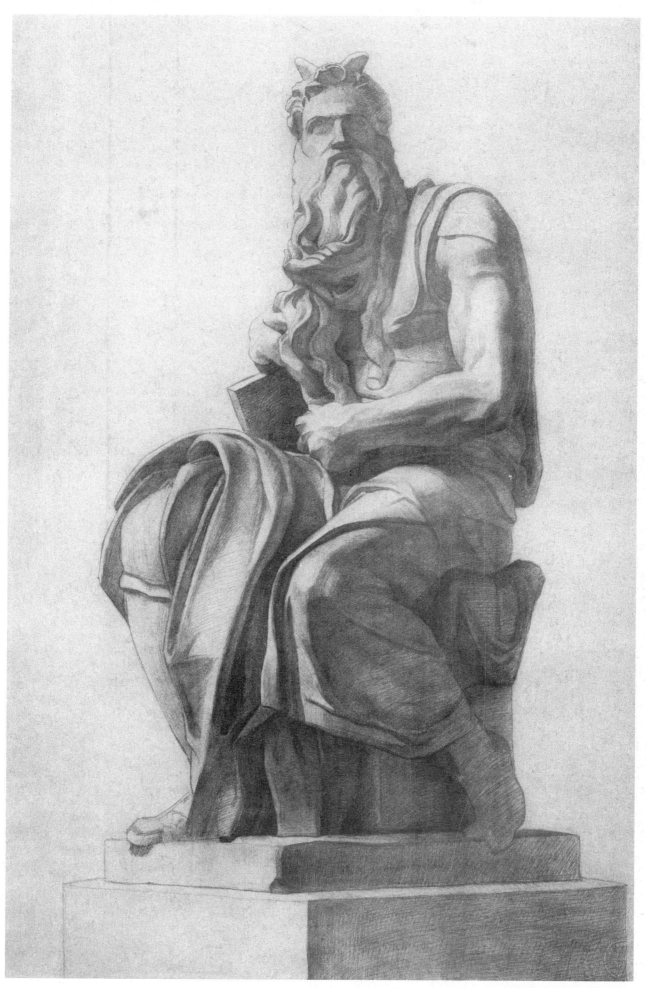

中央美术学院　郭晓暮

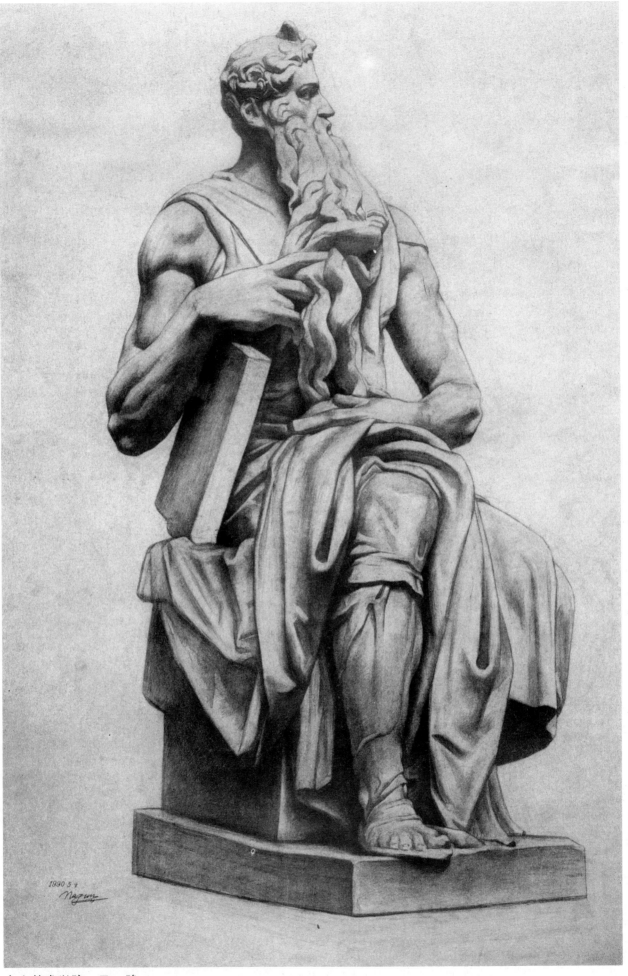

1990·5·4

中央美术学院　马　骏

版一
楼逐虎

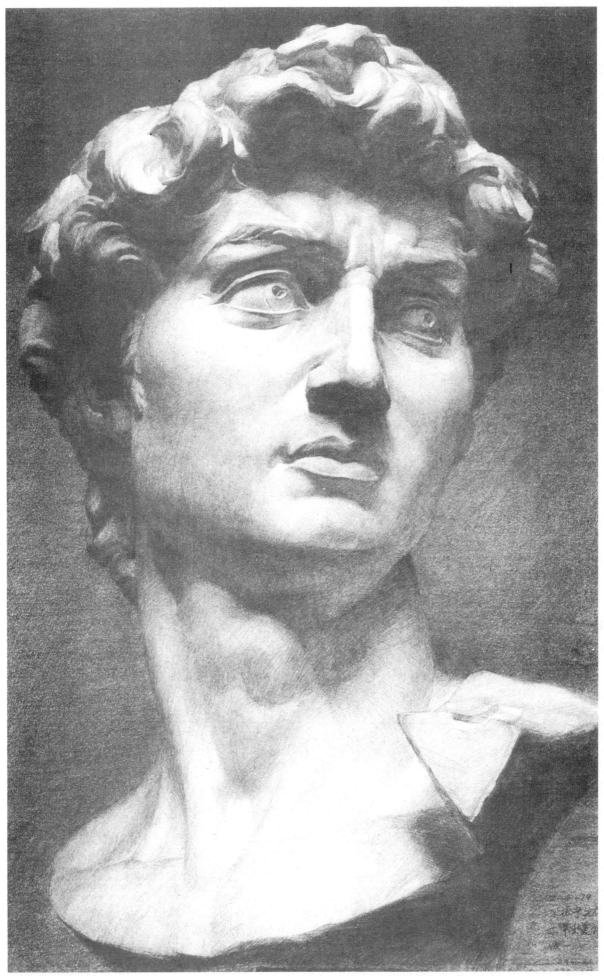

中央美术学院　方振宁

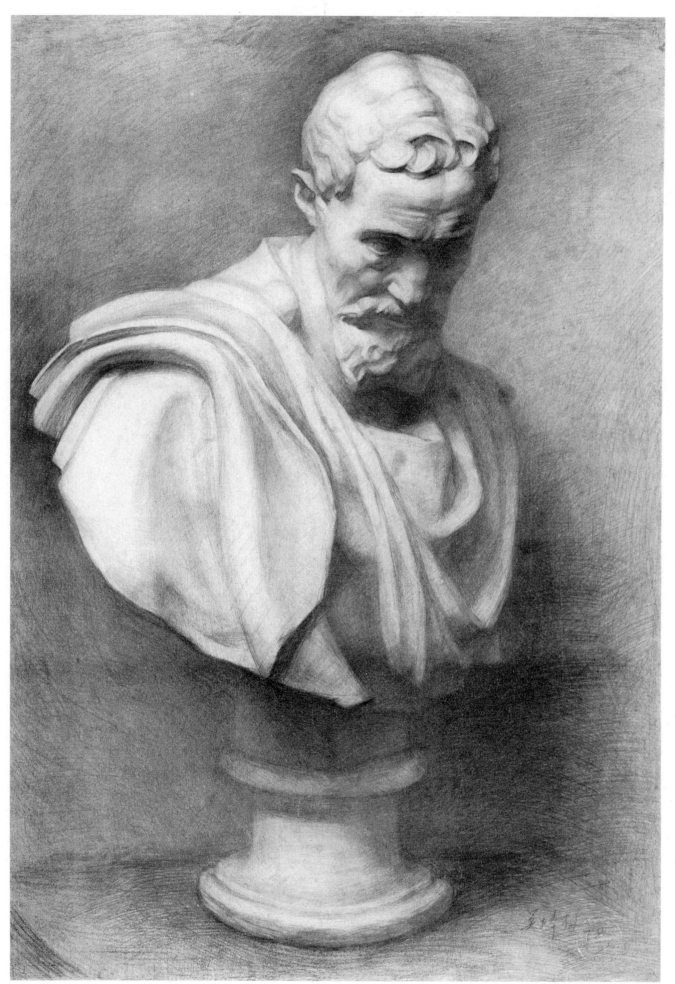

中央美术学院　吴炜林

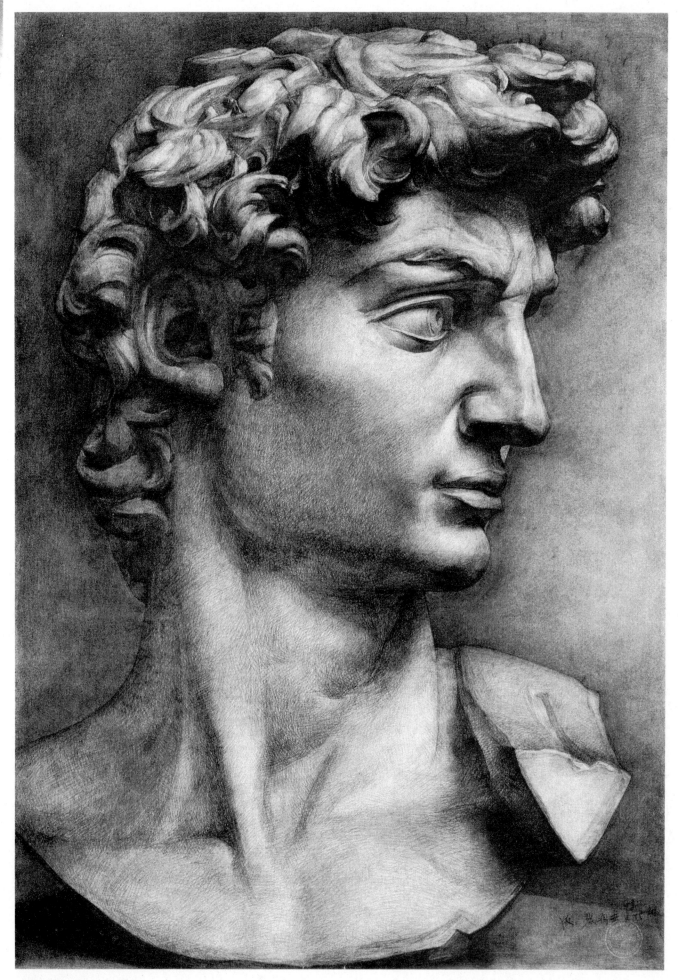

中央美术学院　张润世

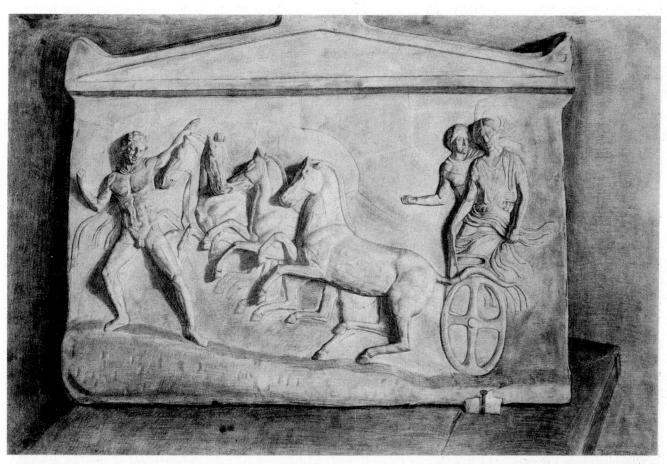

中央美术学院　孙　伟

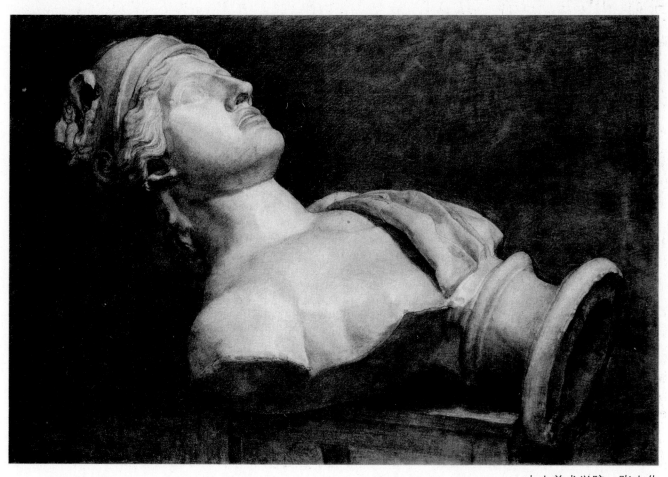

中央美术学院　张志化

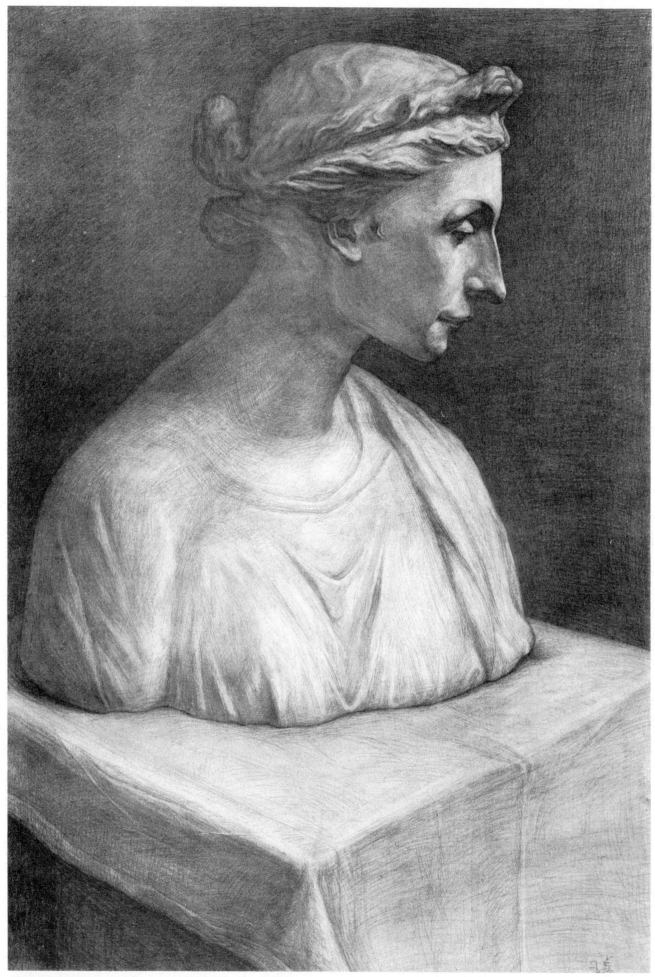

中央美术学院　王　美

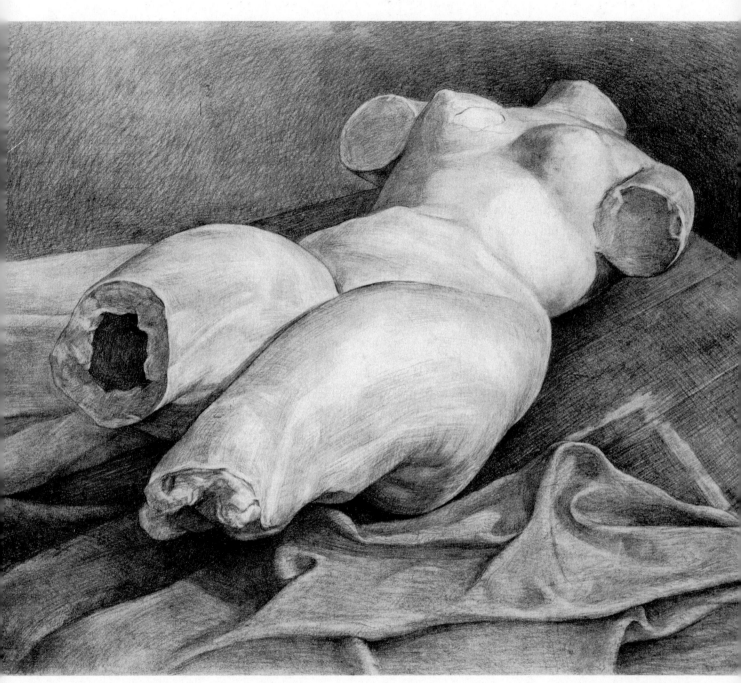

中央美术学院　李文峰

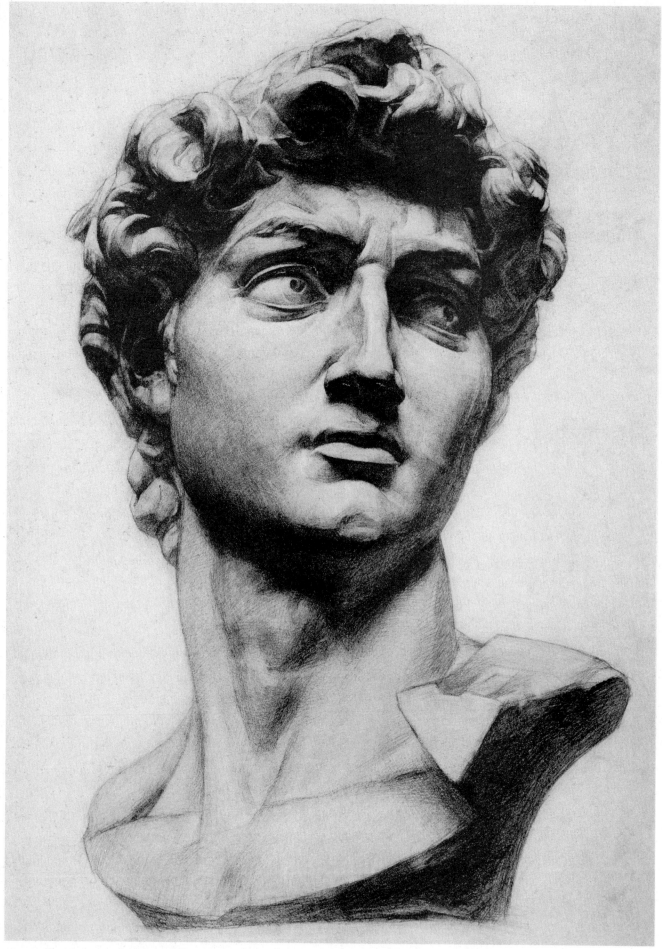

中央美术学院　徐　冰

中國美術學院
CHINA ACADEMY OF ART

素描石膏像作品

关于石膏像写生

石膏像写生离不开形体、结构、比例、明暗、空间、质感等概念,基本上是老生常谈了,我在这里再炒冷饭,只是记录下个人对于石膏像写生的部分经验和点滴感受,希望能对大家有所帮助,反过来也可帮助我。那些形形色色、体态各异的石膏像的原型,其实是希腊、罗马文艺复兴或其以后各个时期作者不一、质地各异的雕塑作品,它们被翻制成为石膏像,大部分用途是出于绘画基本技能训练的需要。一个石膏像的模型如果翻制的次数太多,翻出来的石膏像就会越来越失真,我在外地参加学校的招生工作时,就曾见过刚刚翻出来还冒着热气的马赛和小卫,歪七竖八的样子实在不忍目睹,根据这种石膏像画出来的作业,形的问题就可想而知了。形体结构的准确性是石膏像写生最基本的要求,撇开形,一切无从谈起。石膏像写生的最终目的是为了人像写生服务,通过对静态的单色的对象的观察、描绘和研究,培养一个正确的观察方法和表现手段,及至过渡到纷繁复杂、形态各异的真人形象时,才不会手忙脚乱。以人为对象的绘画作品,不管是石膏像还是真人,造型是第一位的,是最初至最终永远的大命题,写实绘画中人物造型最基本的要求就是人体形态结构的准确,就是平常所说的对于比例和解剖的掌握和表达。文艺复兴的大师们在人体解剖上下的功夫后人无出其右,像米开朗基罗就是把对解剖的精确理解和艺术的表现手段结合得完美和谐的典范。

通常所说的形色,先有形,才有色。放在素描上,形就是上面讲的形体结构,色就是光影明暗,光影明暗始终是第二位的,所以画对象,必须首先遵循这样一个概念,万事以形为先,再谈其次。明暗的轻重和位置放得恰当,就能更好地塑造出形态体积,反之,则会破坏。有些人画石膏像的时候往往画得很黑,这就忽视了石膏这种材质的质感。所以不能把石膏像画成铜像、蜡像或其他质地的。常人看对象,往往先看到局部,被零碎度相所扰而纠缠于细枝末节。要把握好整体跟局部的关系,整体局部关系是习画者一生都必须注意和解决的问题。习画需从大处入手,其次,再由大而小,小中见大,处处照应,环环相扣,方能达到最后的和谐。古人所说的"胸有成竹",就是说在落笔之前先要有观察,然后动手,而观察必须从整体入手。另外,多看、多想,正确地临摹和默写练习,对绘画技能的提高无疑也是有帮助的。要养成正确的观察和分析方法,一定要动脑,画画并非常人所想的灵感一现就万事具备的东西,绘画本身是需要很强的逻辑性的。

盛天晔

2005年8月于中国美术学院

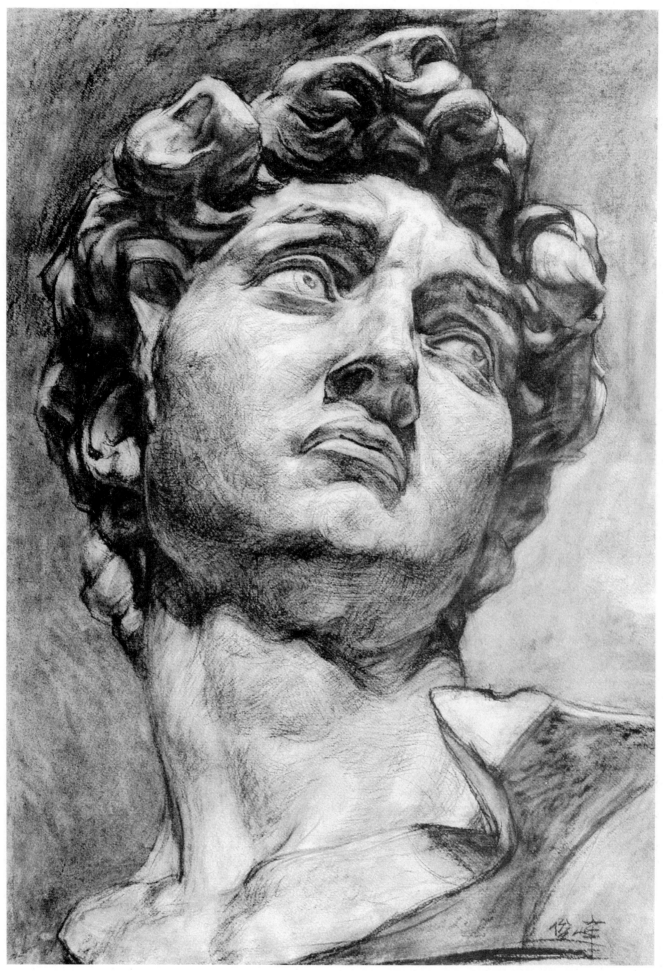

中国美术学院　夏俊峰

42

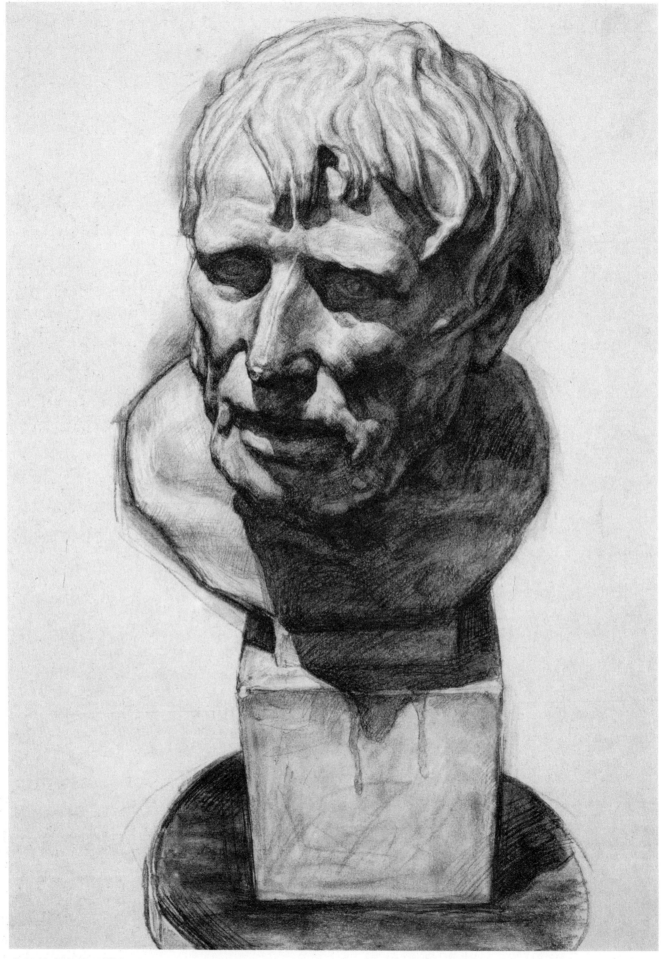

中国美术学院　曹兴军

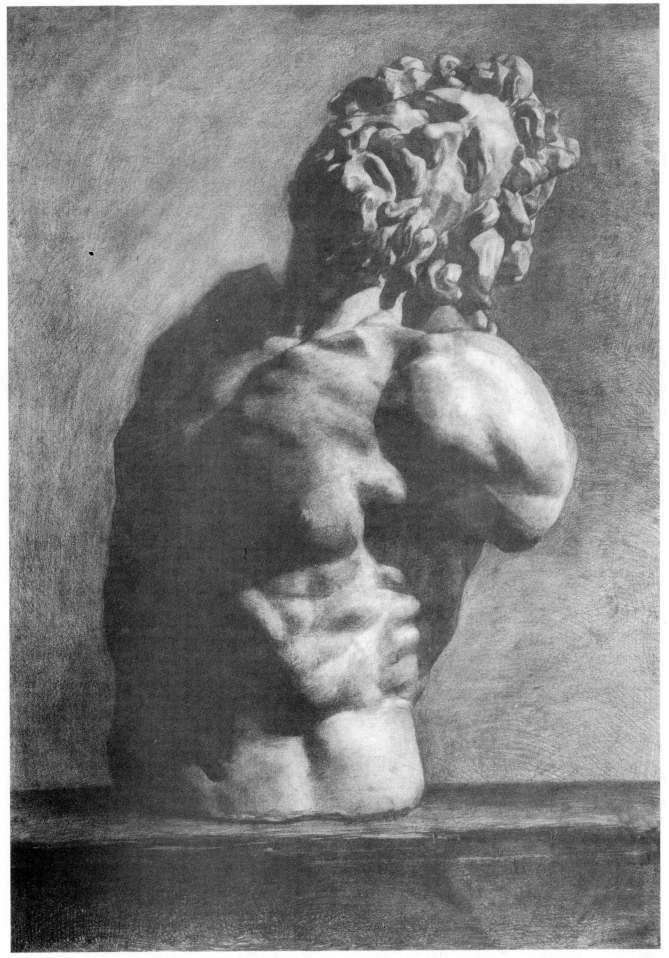

中国美术学院　王阳阳

44

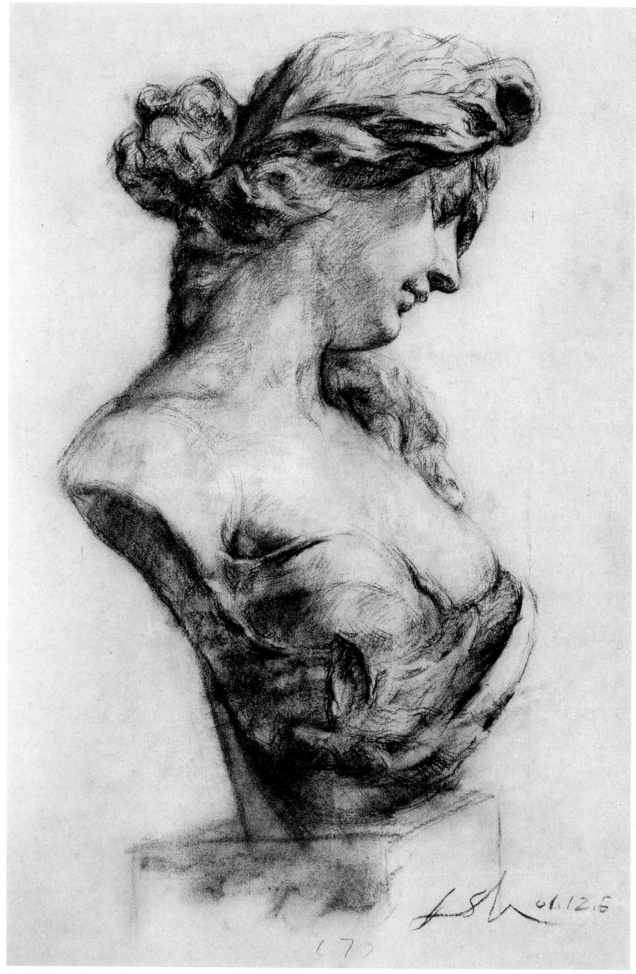

中国美术学院　楼生华

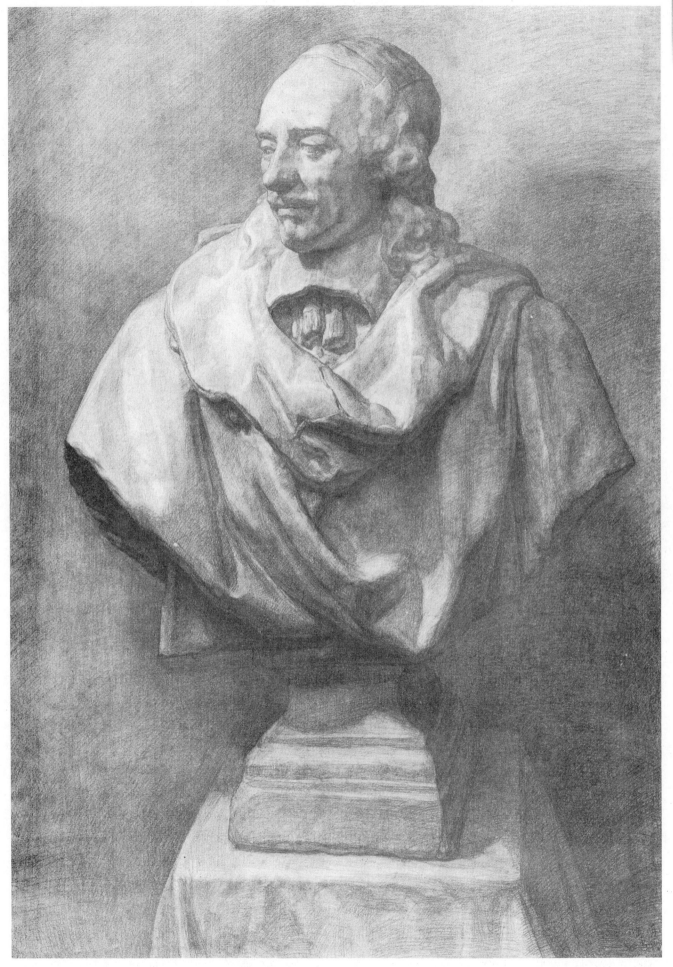

中国美术学院　徐岸兵

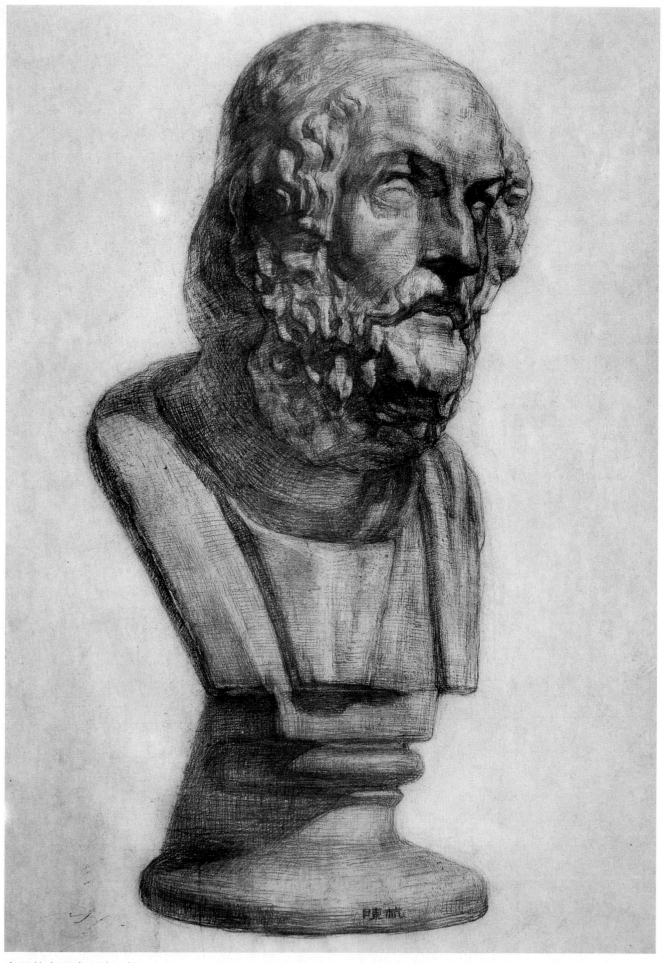

中国美术学院　陈　杭

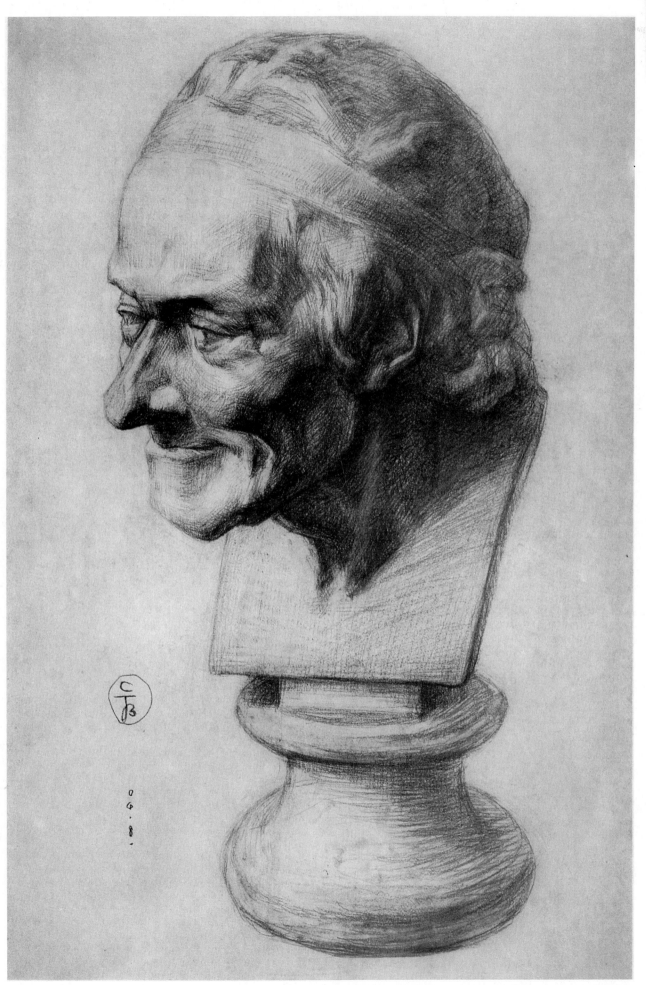

中国美术学院　陈剑波

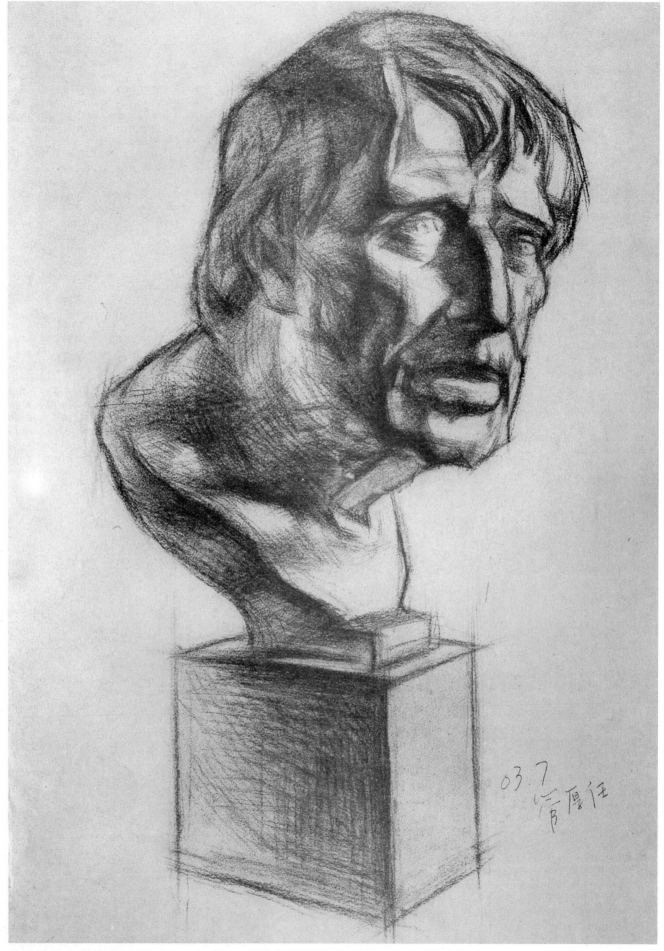

中国美术学院　管厚任

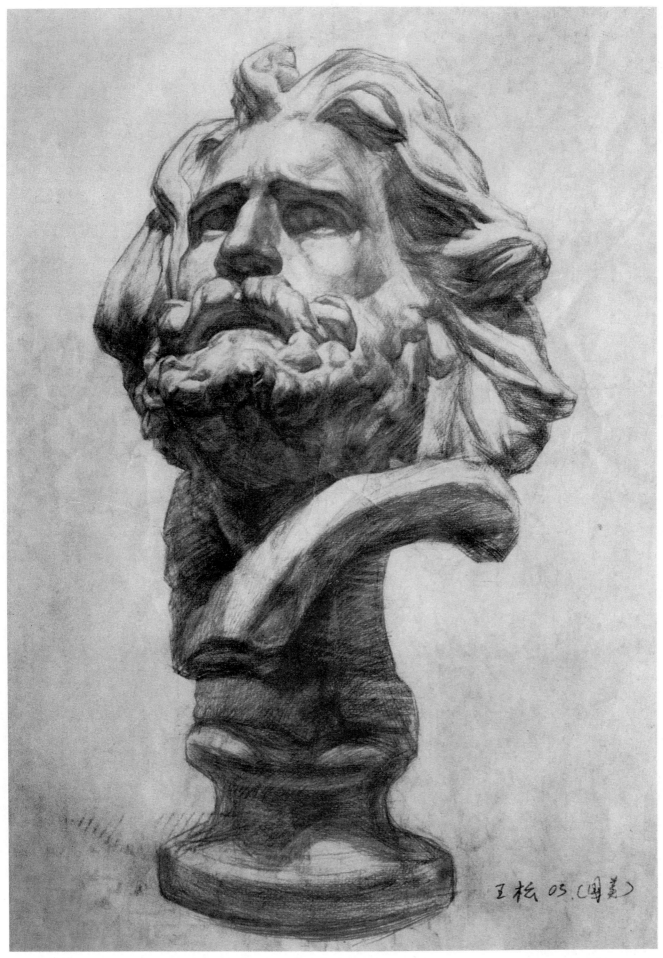

王松 03.（再美）

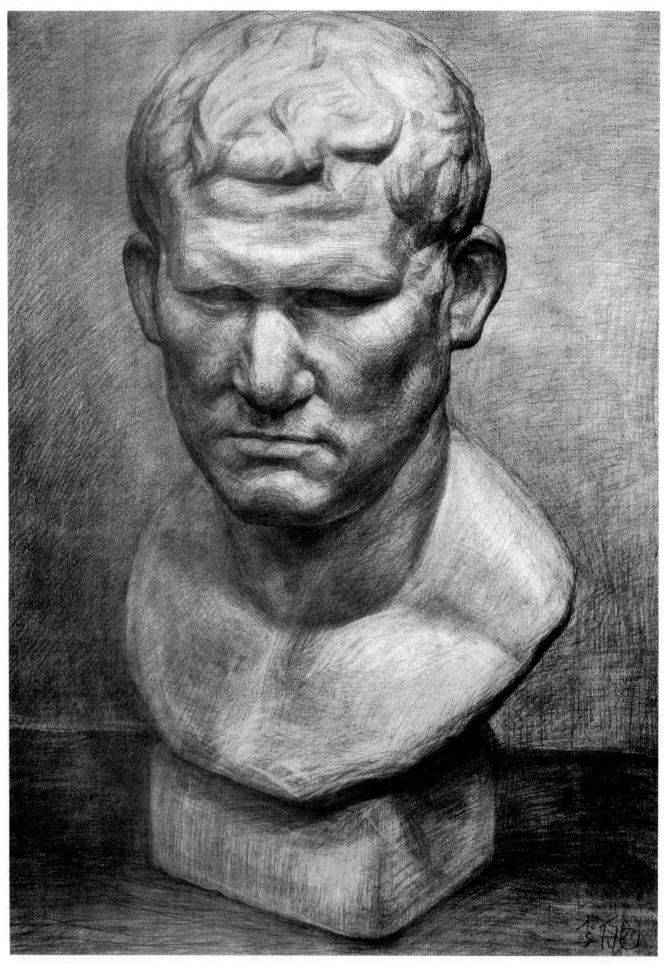

中国美术学院　李　舵

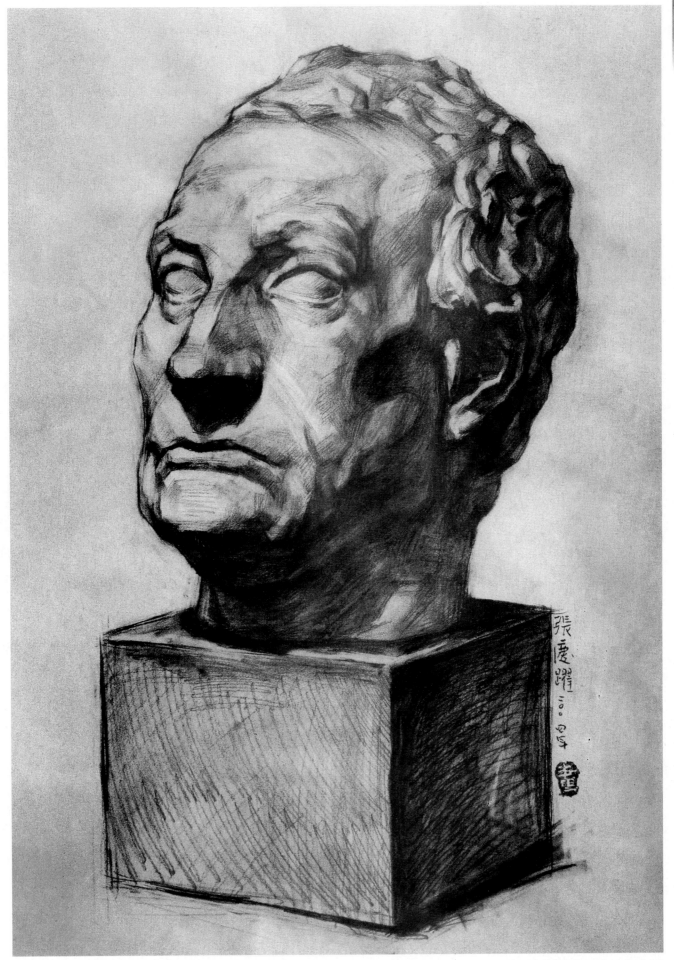

中国美术学院　张庆跃

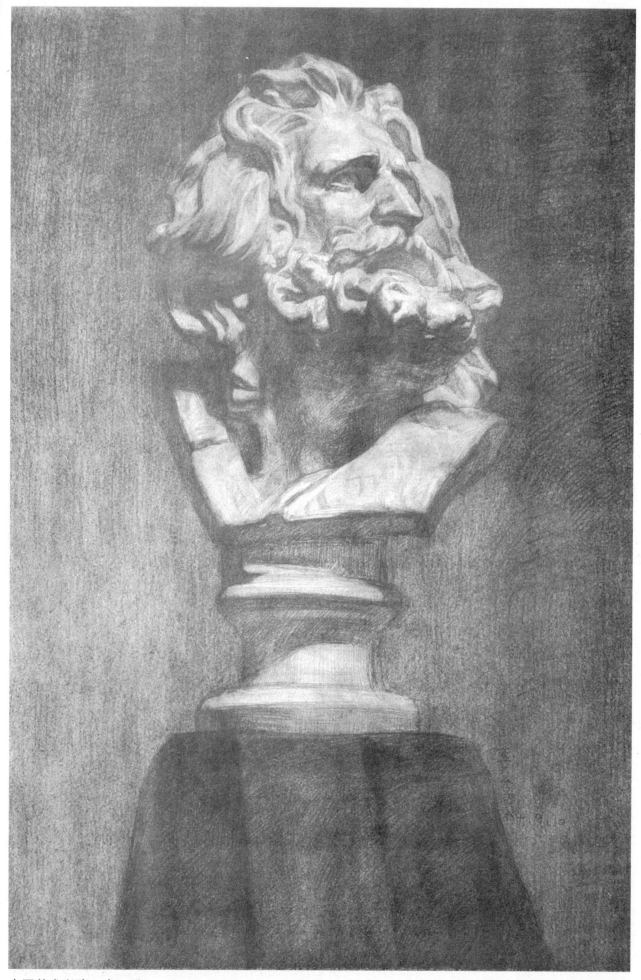

52

中国美术学院 李 季

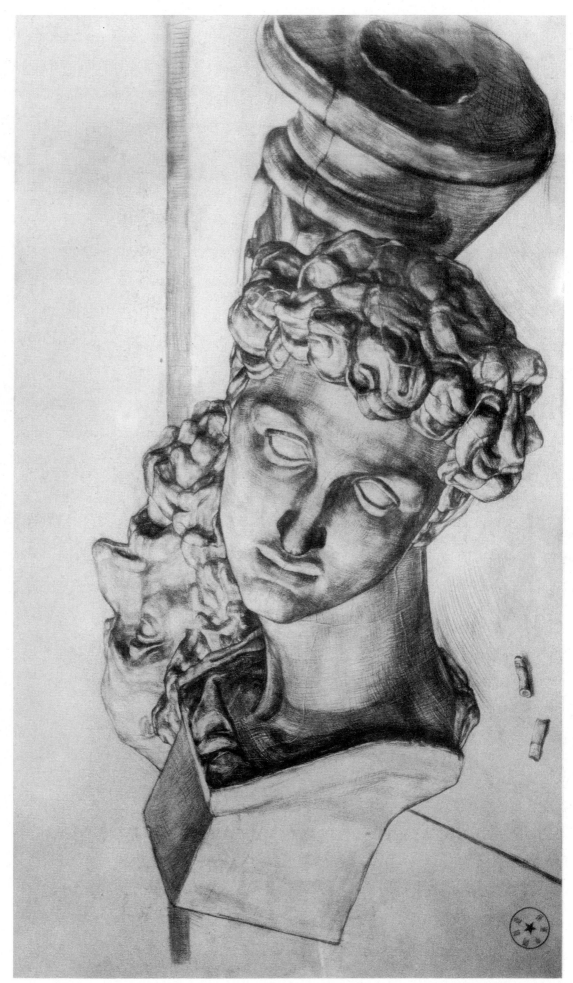

中国美术学院　孙　逊

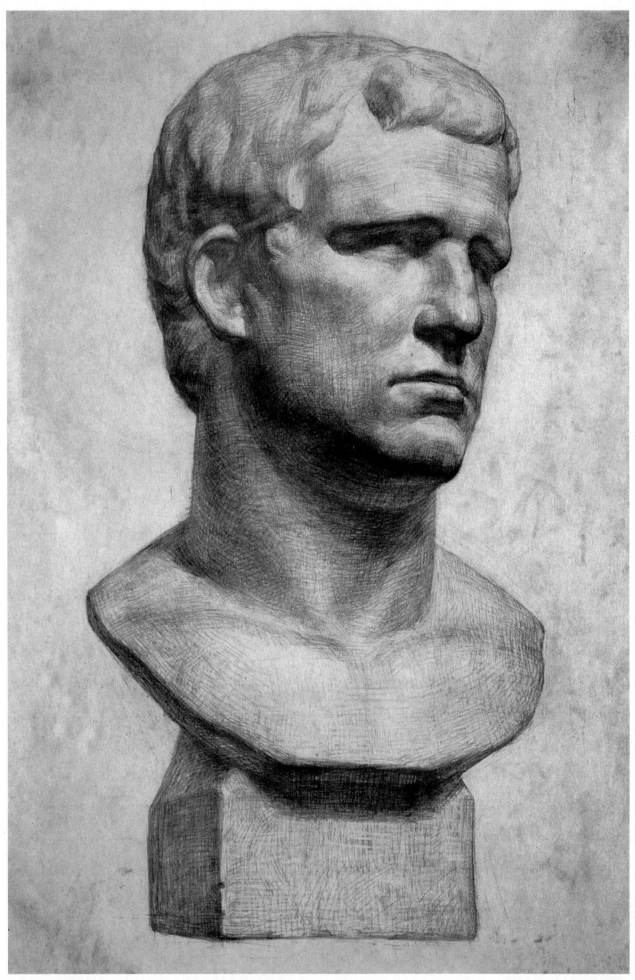

中国美术学院　陈　杭

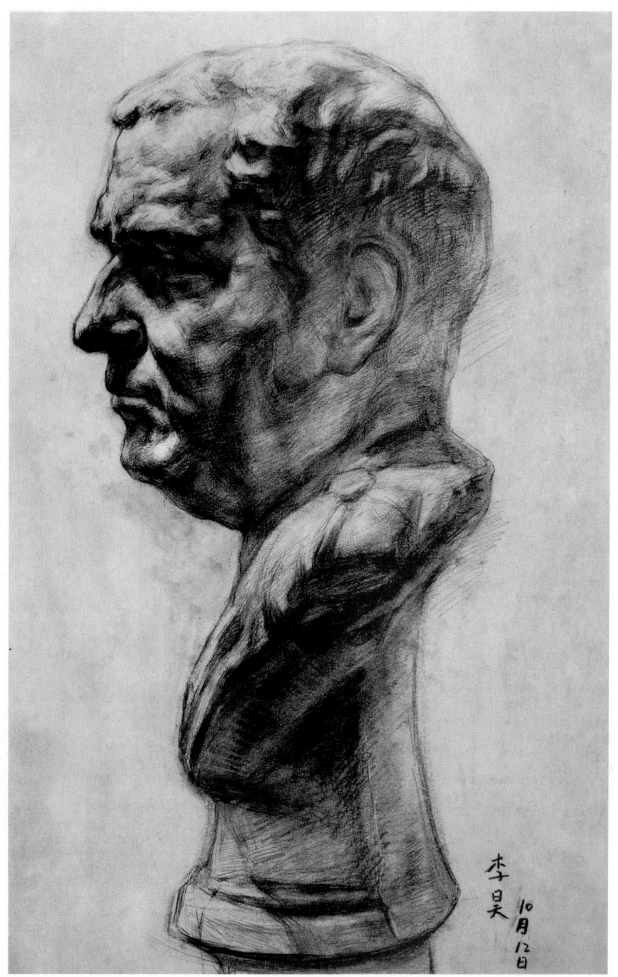

中国美术学院 李 昊

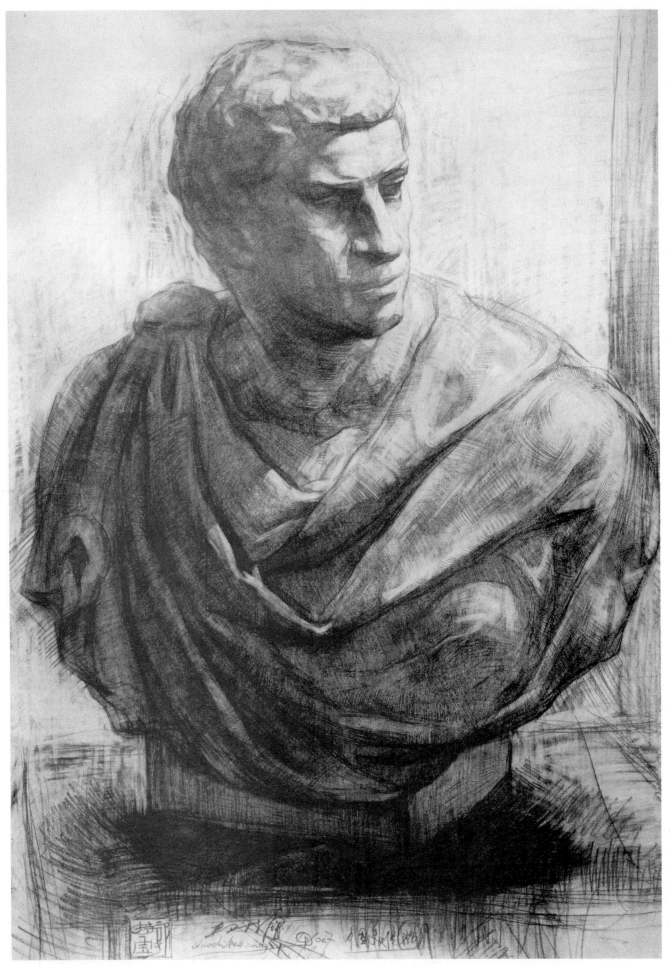

中国美术学院　郭持宝

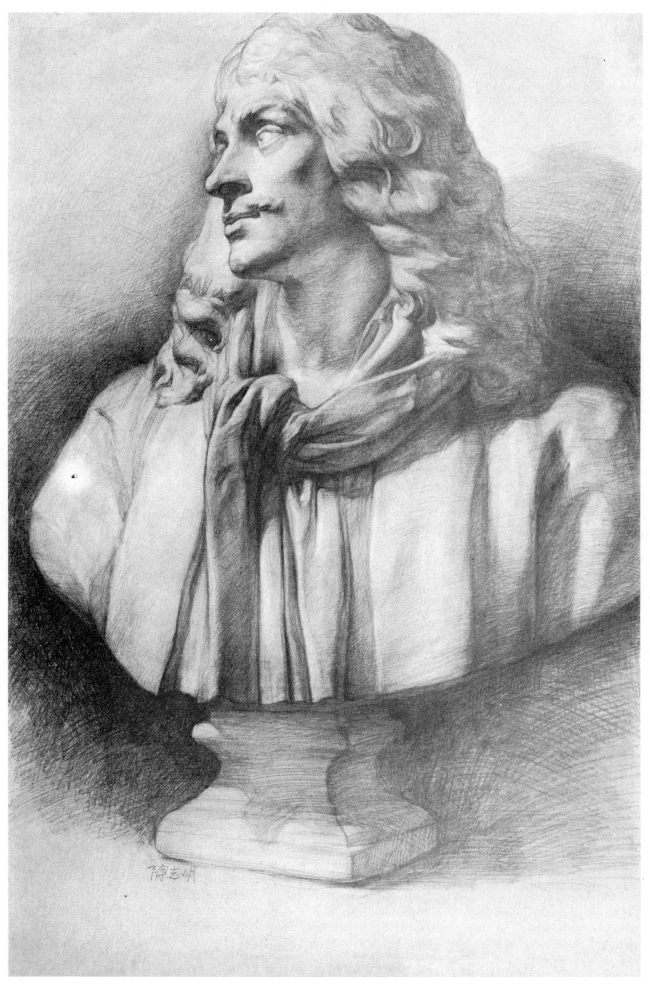

中国美术学院　陈志明

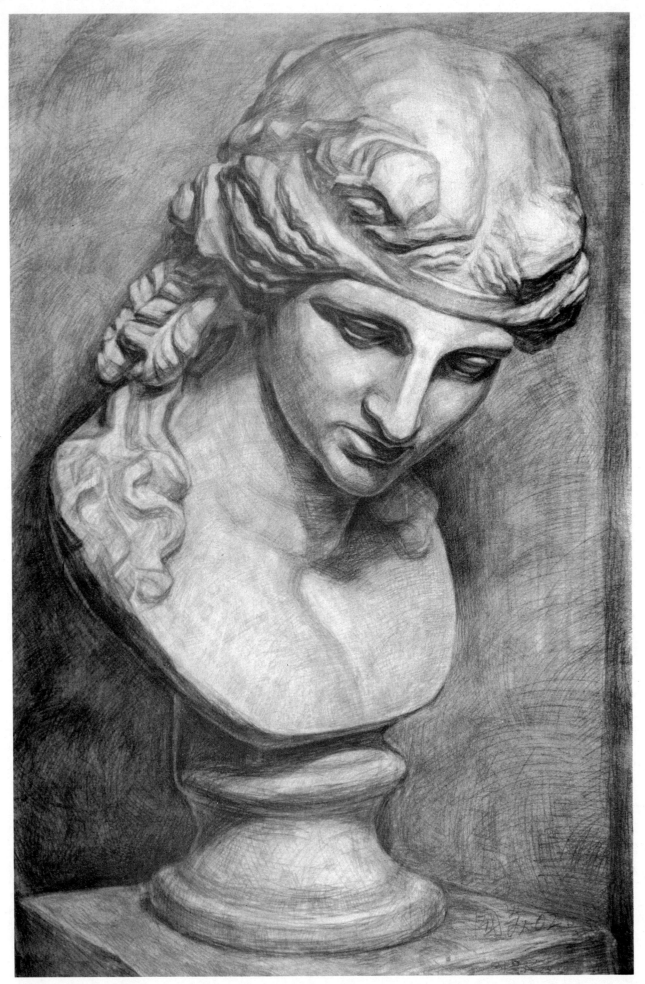

中国美术学院　刘慧红

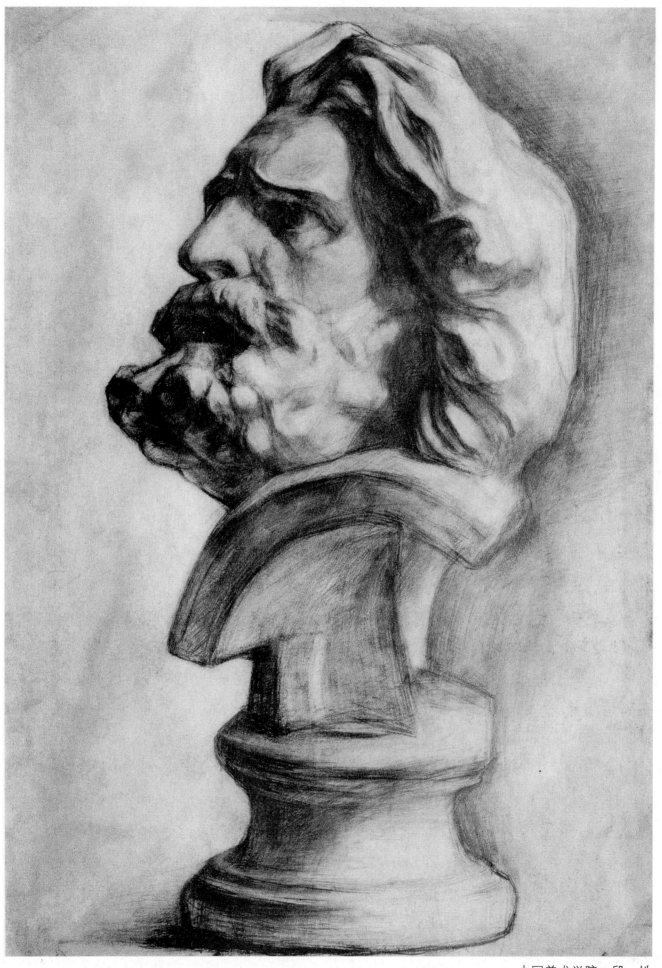

中国美术学院　段　皓

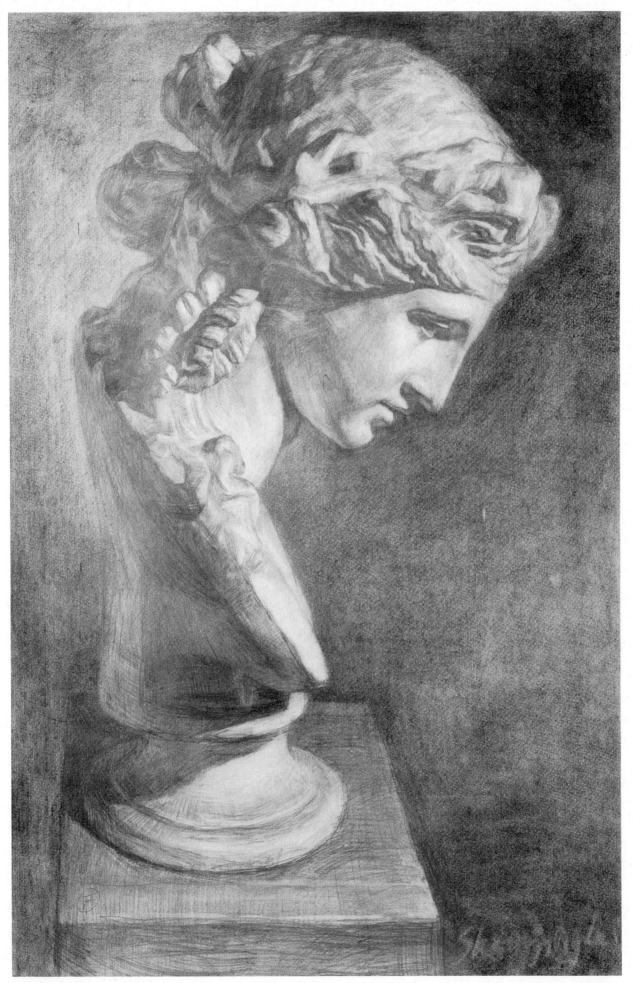

中国美术学院　沈晶磊

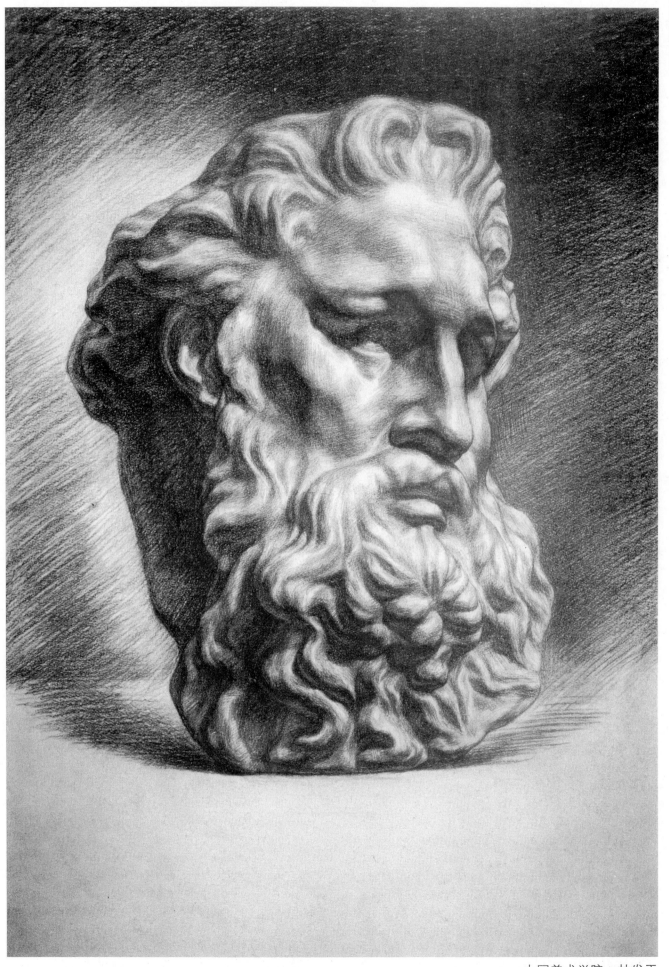

中国美术学院　林发平

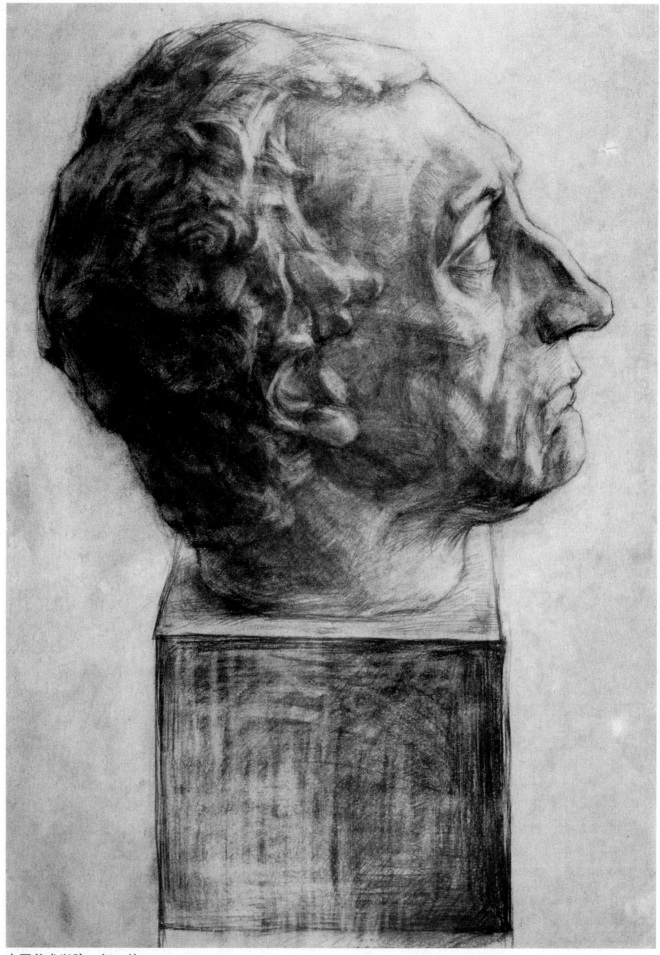

中国美术学院 何 航

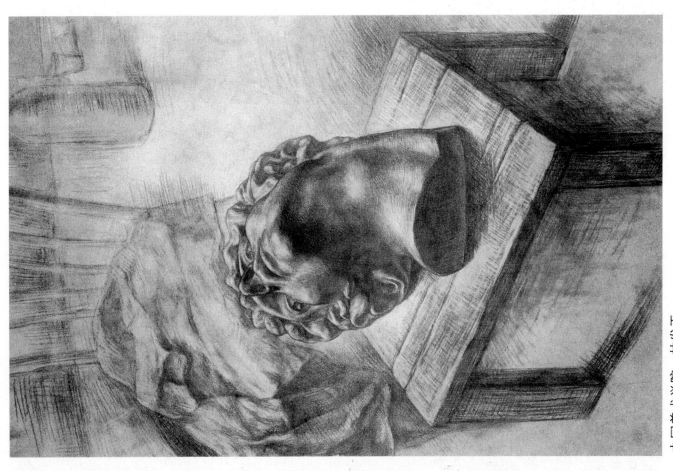

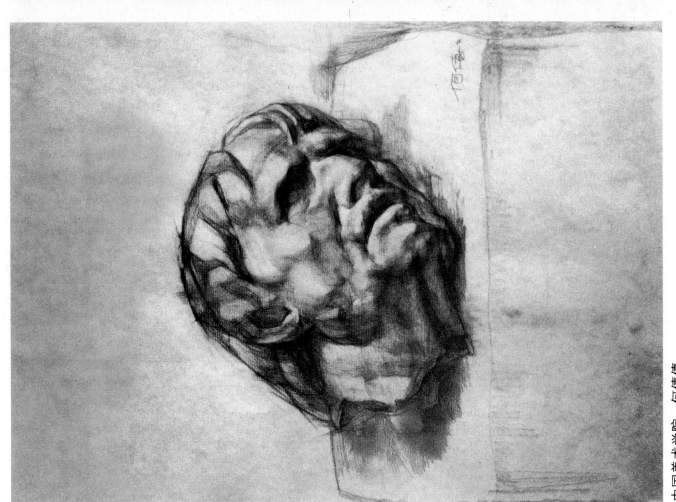

中国美术学院　林发平

中国美术学院　何偕偕

64

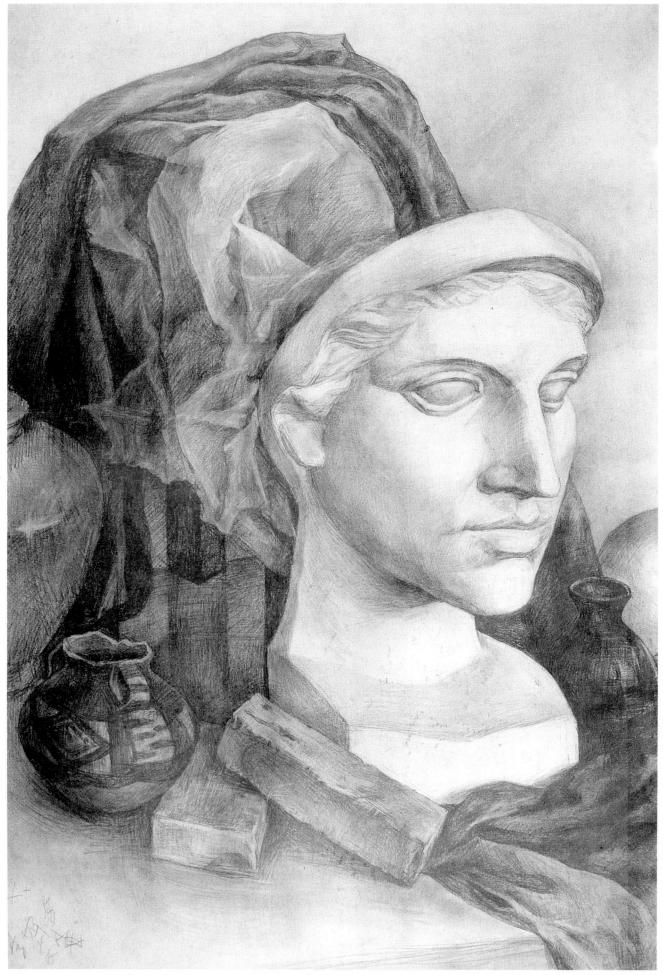

中国美术学院　李　研

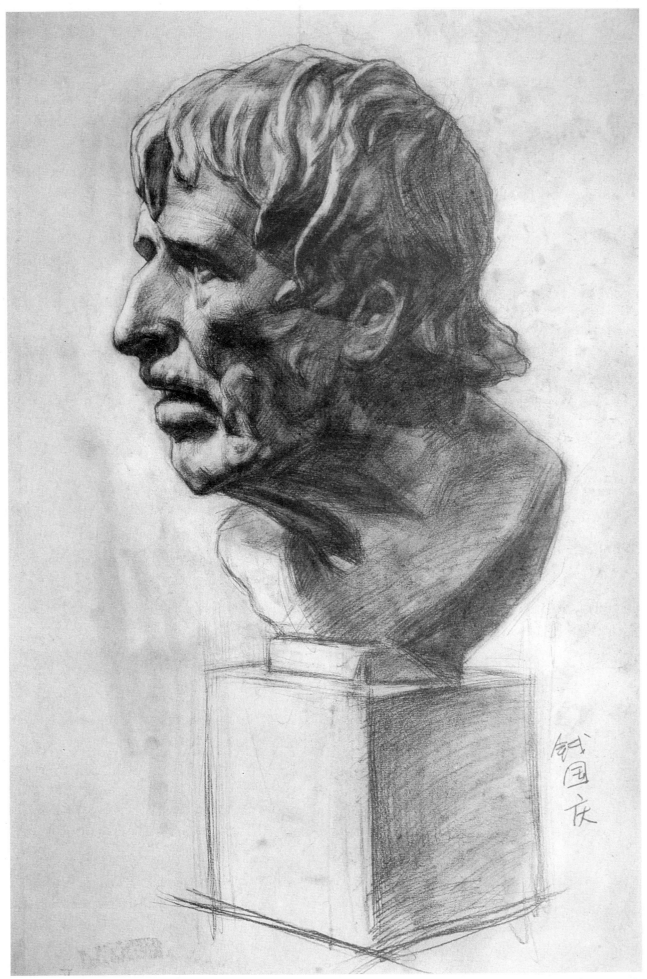

中国美术学院　钱国庆

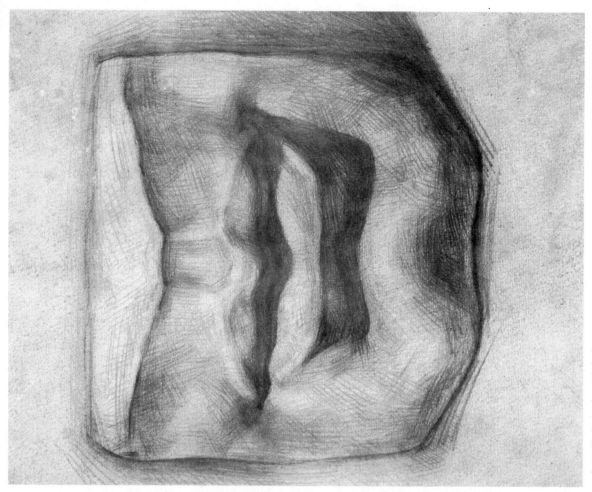

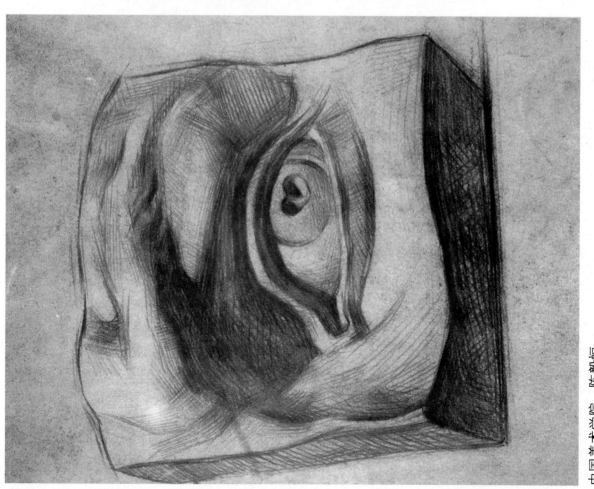

中国美术学院　陈毅恒

中国美术学院　陈毅恒

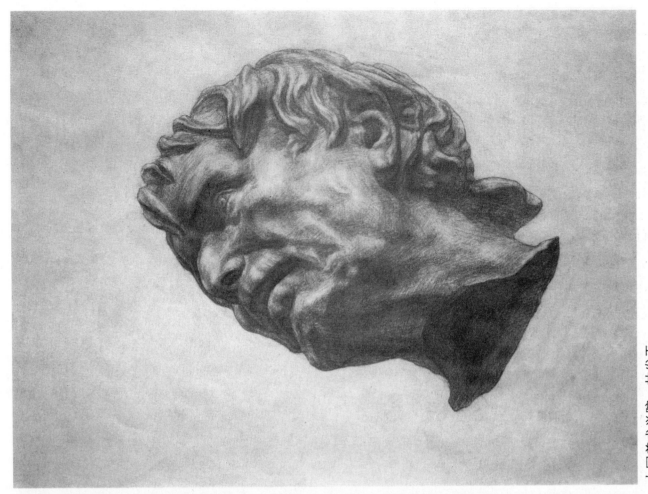

中国美术学院 林发平

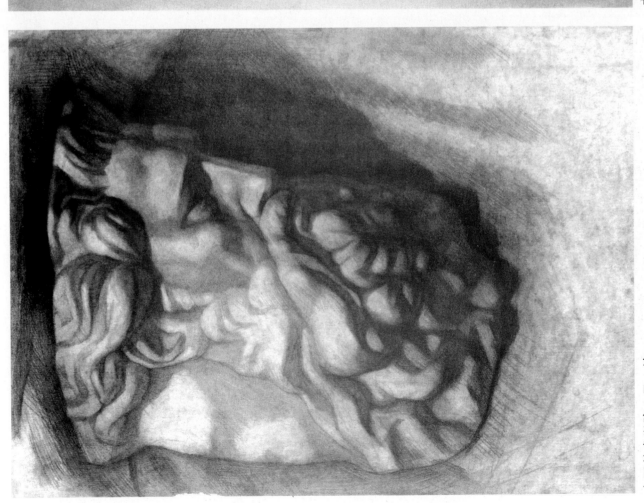

中国美术学院 马 涛

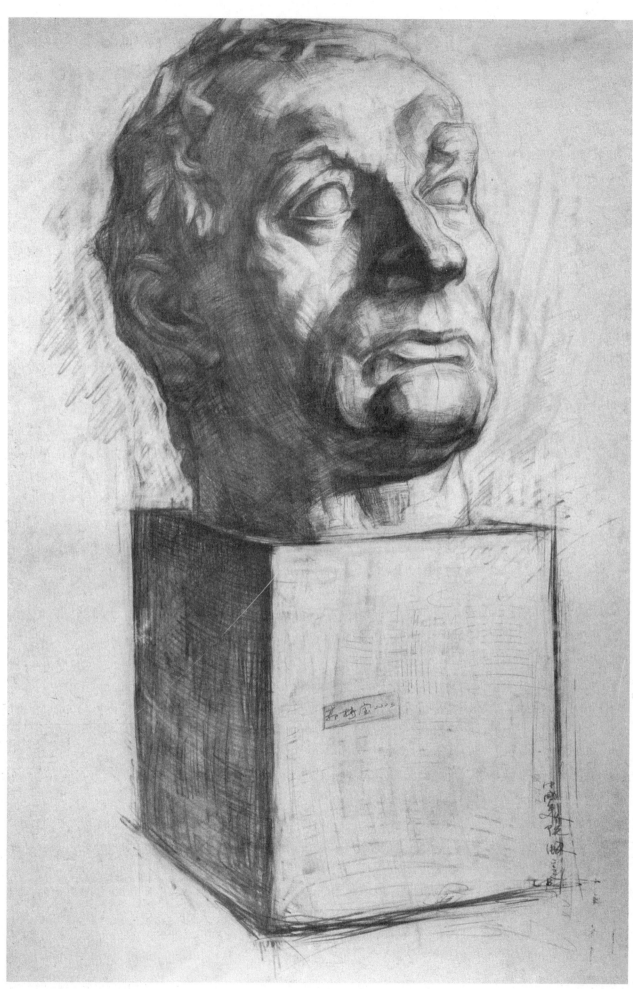

中国美术学院　郭持宝

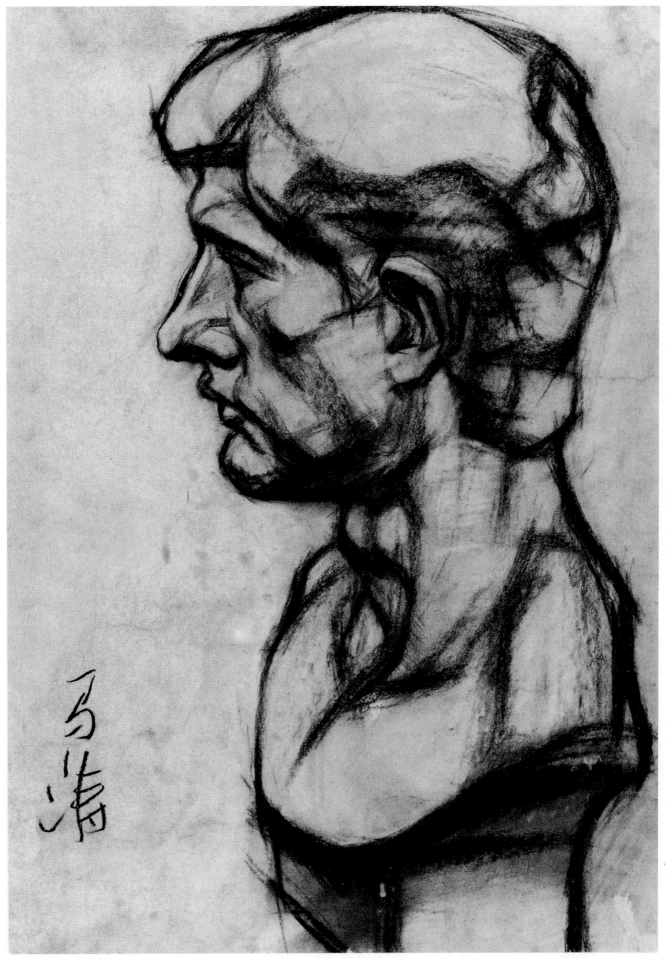

中国美术学院　马　涛

70

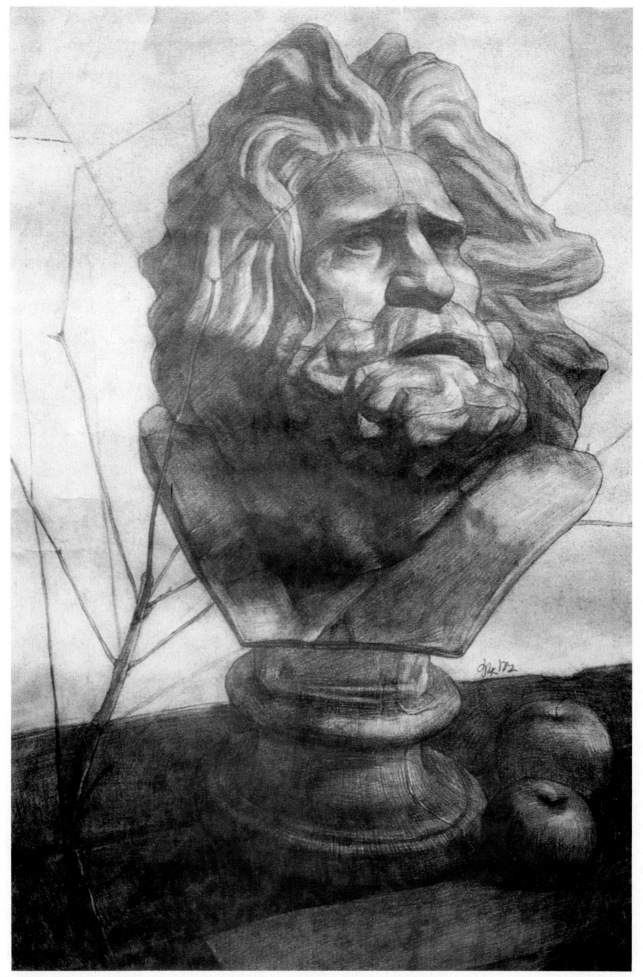

中国美术学院　郑狄明

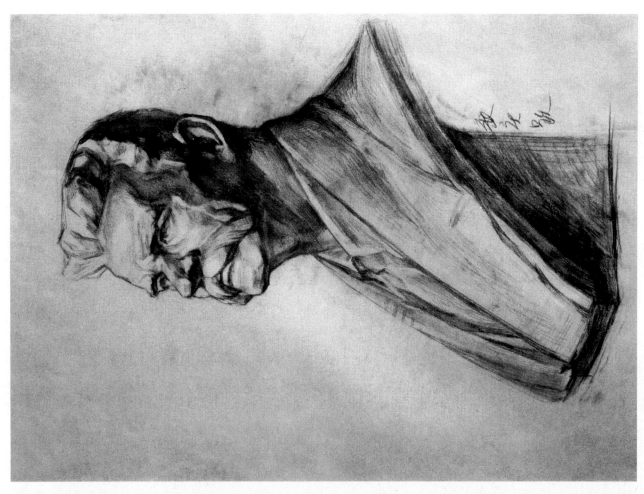

中国美术学院　张庆跃

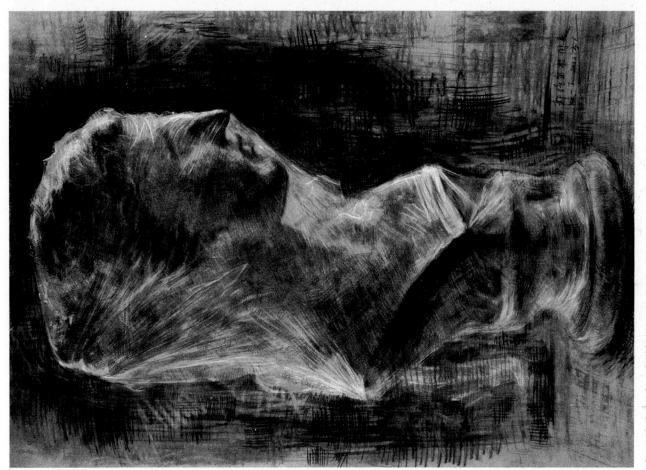

中国美术学院　郭持宝

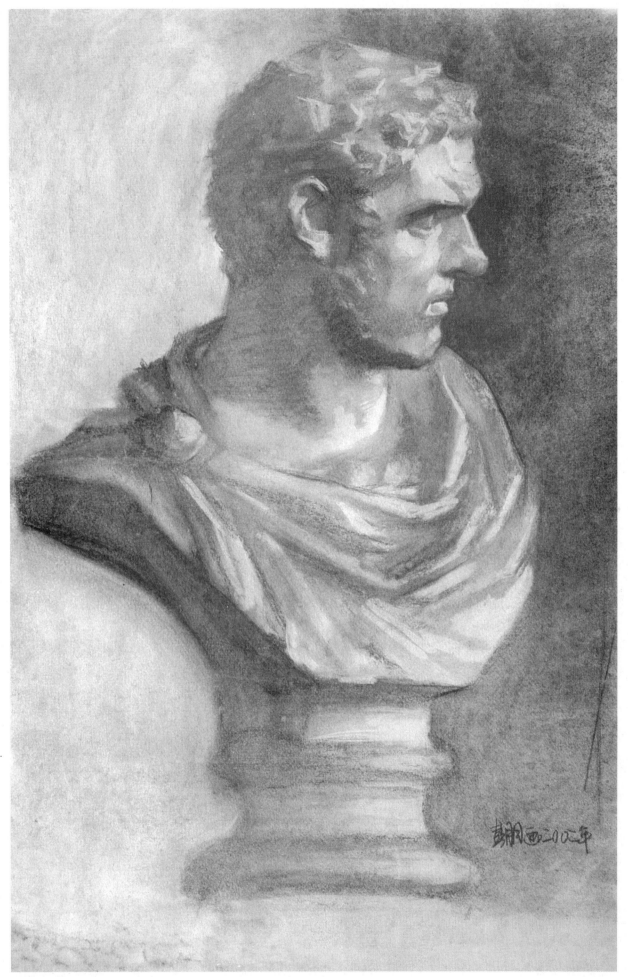

中国美术学院　彭　朋

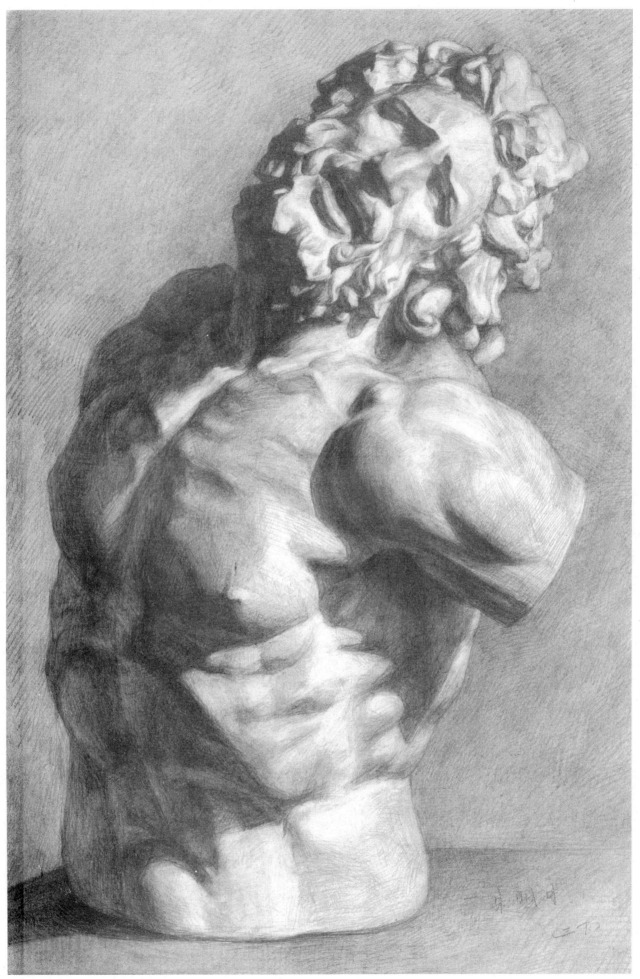

中国美术学院　朱明月

图书在版编目(CIP)数据

　中央美术学院　中国美术学院学生作品精选·素描石膏像/
刘丽萍，盛天晔编著,－浙江：中国美术学院出版社,2005.10
(2007.12重印)

　ISBN　7-81083-017-1

　Ⅰ.中…　Ⅱ.①刘…　②盛…　Ⅲ.①艺术-作品综合集-中
国-现代②石膏像-素描-作品集-中国-现代　Ⅳ.J121

中国版本图书馆CIP数据核字(2005)第122994号

中央美术学院　中国美术学院学生作品精选·素描石膏像

编著　刘丽萍　盛天晔

出版　中国美术学院出版社

社址　浙江杭州市南山路218号

　　　(邮编310002)

发行　新华书店

印刷　深圳利丰雅高印刷有限公司

开本　889×1194　　1/16

印张　5

版次　2005年10月第1版　2007年12月第3次印刷

印数　16001-21000

ISBN　7-81083-017-1/J·1330

定价　38.00元